U0073299

看畫

孟克

尹琳琳　趙清青　編著

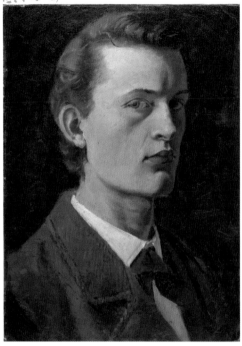

E. Munch

自畫像
1882 年　布面油畫　26cm×19cm　奧斯陸孟克美術館

這悲傷的味道　你品嘗的太少了

二十三年前，我在北京大富豪夜總會裡駐唱，那天演出結束後陳逸飛先生請人讓我到他的包間坐坐。我說：「我看過您畫的《刑場上的婚禮》，一大片灰濛濛的天空下，躺著兩個年輕人，地上的枯草叢中點綴著許多碎花。那是我小時候看過的最壓抑的一幅畫。」先生略顯驚訝地說：「你居然看過這幅畫，這是我出國前畫的最後一幅，咱倆是有緣人。」他給了我上海家裡的電話號碼，讓我回上海時去他那兒玩。

後來，因爲工作的關係我們又有了兩三面的緣分，很可能他已經完全不記得我們最初的那次相識了，但是那個號碼，我一直留著，鼓勵了我很多年，給予我很多的力量。那幅畫作，是我在讀小學時看到的：他們躺在那一片蒼茫茫的天空下，是那麼的從容與堅強。死亡，在他們面前，也變成了一種慌張。

看到《看畫》第二輯的樣稿，又一次想起多年前那幅畫曾經帶給我的震撼和感動。我感覺《看畫》團隊真的很會選畫，第一輯選梵谷、莫內和克林姆，這三位大師可以說是很多喜歡畫畫的人的啟蒙老師。而第二輯，連長的選擇更大膽。孟克、席勒和莫迪利亞尼，用老趙的話說，這三個人，都是令人唏噓讓人心痛的大師，也可以說是美術史上的悲情三劍客。

孟克的作品讓我非常的不舒服，越想逃離它，卻反倒被它吸著去靠近，讓我看清楚每一個細節。孟克的《吶喊》，曾被評論爲「現代藝術史上最令人不適的作品」。那種掙扎

在死亡邊緣的無助和絕望，像小刀一般的鋒利，瞬間就把我埋在心底最深處的孤獨和恐懼，硬生生地全部切開。我相信，很多人看過這幅作品的大量變形版。現代人的惡搞演繹，已經脫離了作者最初帶給我們的那種苦悶的壓抑，給無數人送去了歡樂。我想孟克他肯定不願意看到事情是這樣發展的。對於觀者來說，他的藝術是瘋狂的；但對於孟克，那是他的世界，是他內心感受和精神狀態的真實寫照。定義一個人是天才還是瘋子又有什麼真正的標準呢？

席勒，這個出生在奧地利，只活了二十八年的天才畫家，他的畫作活脫脫地映射出他的人生來。誇張的造型，大膽放縱的線條，破碎生冷的色塊，再加上他放蕩不羈的生活方式，桀驁不馴的性格和反叛的藝術，他生前遭受了太多的非議和批評，被人們用「色情畫家」來形容。時至今日，席勒卻被藝術界捧為直逼心靈的偉大藝術家。

知道莫迪利亞尼是很多年前了，偶然看了一本很美的書，叫《托斯卡尼豔陽下》，曾經不止一次想像過梅耶思是個什麼樣的女人？她生活在托斯卡尼古老小鎮的豔陽下，到處都是綻放的鮮花，她穿著白色的長裙，在葡萄園旁邊的菩提樹下，風吹過來，長裙也隨風舞動。那是一個讓處於青春期的孩子瘋狂的畫面，托斯卡尼深深地植進了我的心裡。莫迪利亞尼就是出生在那塊神奇的土地上一個神奇的人物。我最愛他畫的人物像，這些人物並不真實，畫家透過誇張的變形而特意拉長了線條，讓畫面充滿了優美的節奏感。所以，我對那塊土地上生活的女子，又充滿了莫名的好奇心。

幾年前的一個初夏，我去義大利的托斯卡尼做了十天的自駕遊。一部分理由，是去感受梅耶思的古堡和葡萄酒莊園；另一部分，就是想去感受一下莫迪利亞尼的家鄉，看看那兒的美女，是不是如畫家筆下的那般，柔弱優雅，恬靜憂傷。那是一段不太真實的旅行，所有的山、海與城堡，都在托斯卡尼豔陽下，閃爍著油畫般的光芒。唯獨沒有畫家所鍾愛的那些長頸孤獨美女，那兒的人，都是透亮鮮活的。也許，這些戲劇化的長頸美女，只是活在畫家戲劇性的人生裡吧。

相比梵谷、莫內等人，《看畫》第二輯的三位畫家稍顯小眾，但他們從未被遺忘，一直深受喜愛。他們的畫作屢創拍賣紀錄，各地美術館以能收藏他們的作品為榮，以高冷著稱的知乎還有他們的專門問答，他們的藝術影響力由此可見。書中所選每一幅畫作都閃爍著大師的藝術光芒……

我想《看畫》第二輯的策劃，一方面連長是期待能讓更多的人認識這三位天才畫家和那些優美的畫作，還有一個因由，那就是激勵自己早一天拍下他心中的畫吧。

如果說《看畫》第一輯帶給你的是美到極致的欣賞，那麼第二輯是要帶你看到這個世界的力量與堅強。我很期待這套書的出版，期待更多人能夠體驗到《看畫》曾經帶給我的力量。

<div align="right">航班管家首席生活官　戴 軍</div>

目錄
Contents

壹 / 我決定成為一名畫家

1863年12月12日，愛德華·孟克出生於**挪威**的小鎮雷登，次年全家遷往首都奧斯陸生活。父親是陸軍部隊隨軍的醫生，知識淵博、閱歷豐富，雖然收入不豐，卻常在貧民區替窮人免費醫療。父親篤信基督教，對宗教帶有神經質的虔敬。孟克的祖父死於精神病。孟克**5歲時母親又因結核病死去**，父親的極度悲痛和抑鬱長久地感染著這個支離破碎的家庭，獨身的姨媽成了孩子們的依靠。14歲那年，孟克的一個**弟弟和他最喜歡的姐姐蘇菲也死於結核病**。之後，**妹妹又患上精神病**。5個兄弟姐妹中只有**弟弟**安德烈結過婚，但婚後不久**也去世了**。孟克眼看著身邊的親人接二連三地逝去，這些不幸讓孟克遭受了極大的精神創傷，死亡的殘酷和對於死亡的恐懼被永遠地刻在了孟克年輕而敏感的心靈深處。**死亡成為孟克前半生藝術創作的基調**。孟克後來說：「病魔、瘋狂和死亡是圍繞我搖籃的天使，並且他們伴隨了我的一生。」

1881年，18歲的孟克進入奧斯陸皇家藝術和設計學院學習繪畫。在此之前，他是學習工程學的，但是由於肺病，只能輟學在家休養。他曾在日記中這樣寫道：「現在我又從技術大學中退出了，實際上**我已決定成為一名畫家**。」

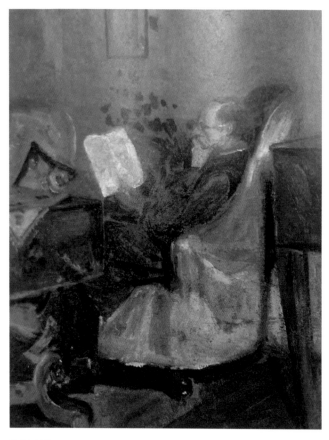

父親肖像
1881 年　布面油畫　25cm×22cm　藏地不明

他的繪畫風格先後受到印象派、後印象派和新藝術運動的影響。孟克畫的第一張肖像畫是他的父親，父親正端坐在沙發上看書，從構圖和筆法中可以感受到真實的自然主義繪畫風格。藝術學院時期，他受到印象派的影響，繪畫技藝得到了完善和提高。

19世紀80年代的歐洲經濟蕭條，浪漫主義衰退，自然主義、印象派思潮一浪高過一浪。1885年，22歲的孟克獲得獎學金赴法國巴黎短期學習。巴黎放蕩不羈的生活方式和藝術家們對理想無拘無束的追求給了孟克很大的衝擊。之後，孟克**一生的大部分時間主要是在巴黎和柏林**工作。

孟克作品最強烈的特徵是透過人物肖像、風景、動物這些外在現實刻畫出飽含著個人思想情緒的內心世界，深刻地表現了**孤獨心靈的不安、焦慮、憂鬱、懷疑、痛苦、恐懼**等主題。孟克所描述的世界是人類複雜的精神世界，充滿內心的矛盾與現實的掙扎，形成了帶有強烈個人特色的表現主義風格。

1884年，孟克首次參加挪威秋季畫展， 展出了作品《清晨》。孟克自己說：「這個主題是如此的悅人，我就忍不住

選用了。」《清晨》描繪的是一個年輕的女孩坐在清晨的窗前，若有所思地望著窗外。晨光撒在女孩的臉和身上，室內的一切都被鑲上了金邊，充滿生機。這幅畫顯示了孟克扎實的寫實功力和高超的繪畫表現力。

1886年創作的《病童》是孟克畫作中首次顯現**象徵性**的作品，有著**里程碑**的意義。孟克表現的是自己親身經歷的情景，畫作描繪了一個虛弱的女孩生命垂危時的樣子，整個屋子都被灰暗包圍著，悲劇氣氛強烈。孟克本人**對死亡的恐懼**就隱藏在其中。用孟克自己的話說：「這可能是我最重要的一幅畫……這是我藝術創作的一項突破，我之後的作品都應該歸功於這幅畫的誕生。」《病童》在參加挪威秋季畫展時，**引起了強烈反響**，針對這幅畫存在很多爭議。雖然《病童》用寫實手法來表現，處處體現出傳統繪畫的特徵，但當時的藝術界還不能接受這種新的繪畫形式。

1889年，孟克不得不換用當時流行的學院派技法畫了一幅《春日》，窗外陽光明媚，生機勃勃，靠在椅子上的少女卻早已失去了生命的活力，等待著死亡的來臨。這幅畫的展出，讓孟克申請到了前往**巴黎留學的獎學金**。

有森林和湖的風景畫
1881 年　紙板油畫　17cm×14cm　私人收藏

阿克斯河
1881 年　布面油畫　23cm×31.5cm　私人收藏

有船和房子的海灣

1881 年　紙板油畫　37cm×51cm　馬德里提森 - 博內米薩博物館

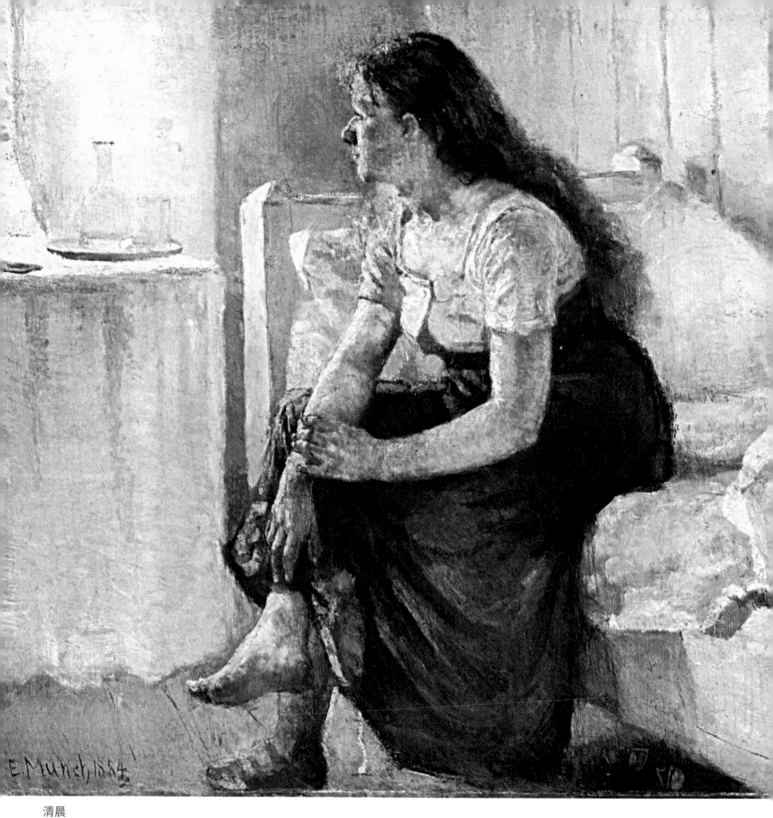

清晨
1884 年　布面油畫　96.5cm×103.5cm　卑爾根美術館

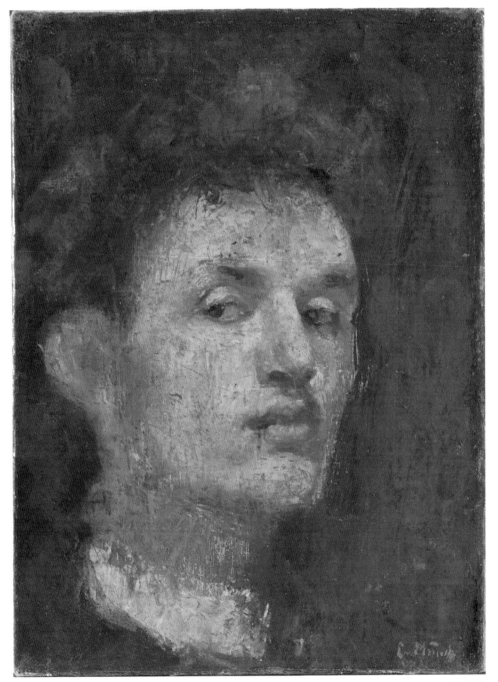

自畫像
1886 年　33cm×24.5cm　布面油畫　奧斯陸挪威國家美術館

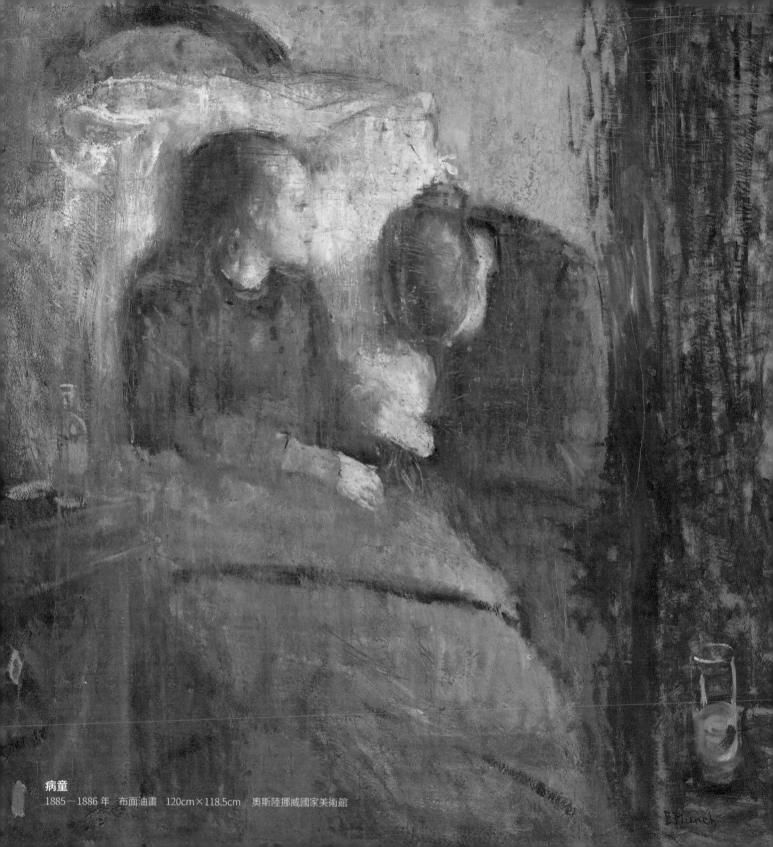

病童
1885—1886 年　布面油畫　120cm×118.5cm　奧斯陸挪威國家美術館

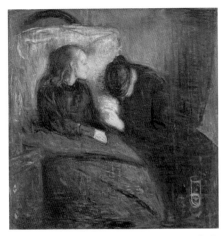

病童
1896 年　布面油畫　121.5cm×118.5cm
哥德堡美術館

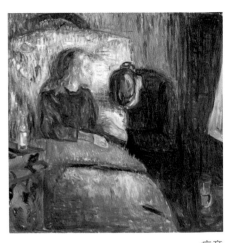

病童
1907 年　布面油畫　121cm×118.7cm
倫敦泰特現代美術館

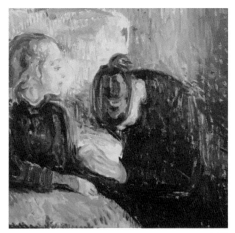

病童
1907 年　布面油畫　118cm×120cm
斯德哥爾摩蒂爾畫廊

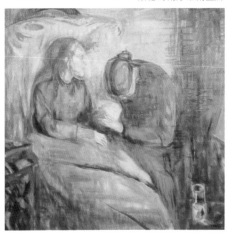

病童
1925 年　布面油畫　117cm×118cm
奧斯陸孟克美術館

孟克和姐姐感情深厚，對姐姐有著很深的依戀之情。母親去世後，姐姐在孟克心中替代了母親的地位。孟克曾說：「姐姐的死，是我畢生無法忘懷的悲劇。」《病童》描繪的就是孟克的姐姐蘇菲15歲時患病的情景。畫中的女孩是孟克父親生病住院時同病房的病友，孟克被她關愛弟弟的情景所感動，請求女孩的母親讓女孩做模特兒，完成了這幅畫作，還根據姨媽的形象畫下了那個坐在床邊的母親。

在這幅畫中，女孩未脫盡童稚的臉蒼白而消瘦，眼睛茫然地望向窗外。母親則陷入深深的絕望和悲哀。孟克用粗獷的筆法勾勒出死亡逼近時的淒涼氣氛。他後來說：「爲表現她幾近澄透的慘白肌膚、微微顫抖的嘴唇、戰慄發顫的手，真是煞費苦心！」孟克用這種方式表達失去親人的刻骨銘心的痛楚，這也是他對自己內心世界最坦誠的剖析。

《病童》是孟克重複創作同一題材的重要作品之一。起初，這幅畫就重畫了二十多稿才定稿。此後，每隔幾年他都要重畫一遍這個場景，今天留下的油畫就有6幅，每幅都有一些內涵上的改變。孟克自己解釋：要透過藝術的眼光，把自己不同時期的經歷結合起來，從多方面來體會和思考。

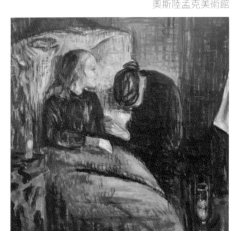

病童
1927 年　布面油畫　117.5cm×120cm
奧斯陸孟克美術館

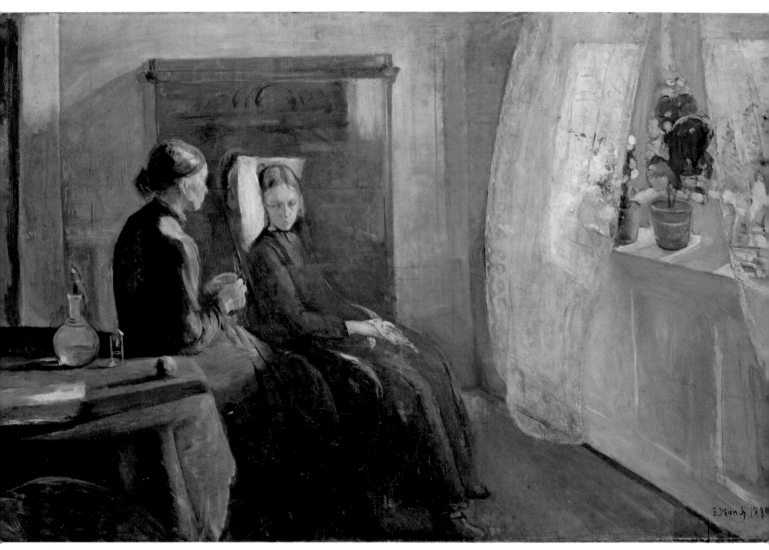

春日
1889 年　布面油畫　169cm×263.5 cm　奧斯陸挪威國家美術館

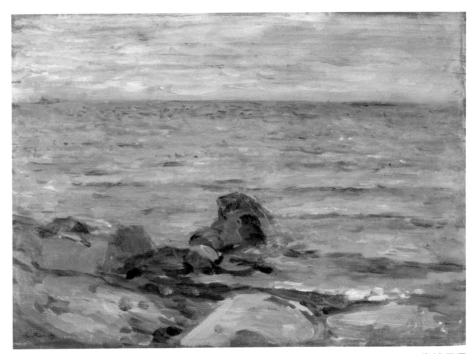

海濱風景
1889 年　木板油畫　25cm×35cm　瓦爾拉夫 - 里夏茨博物館

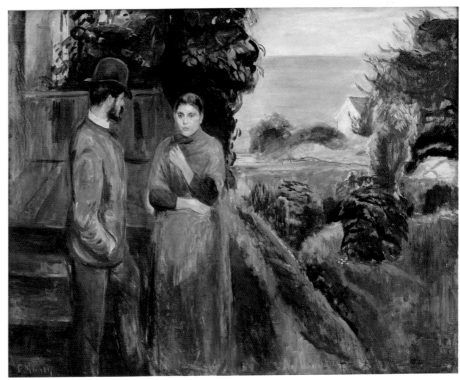

夏日傍晚
1889 年　布面油畫　175.6cm×216cm　哥本哈根丹麥國家美術館

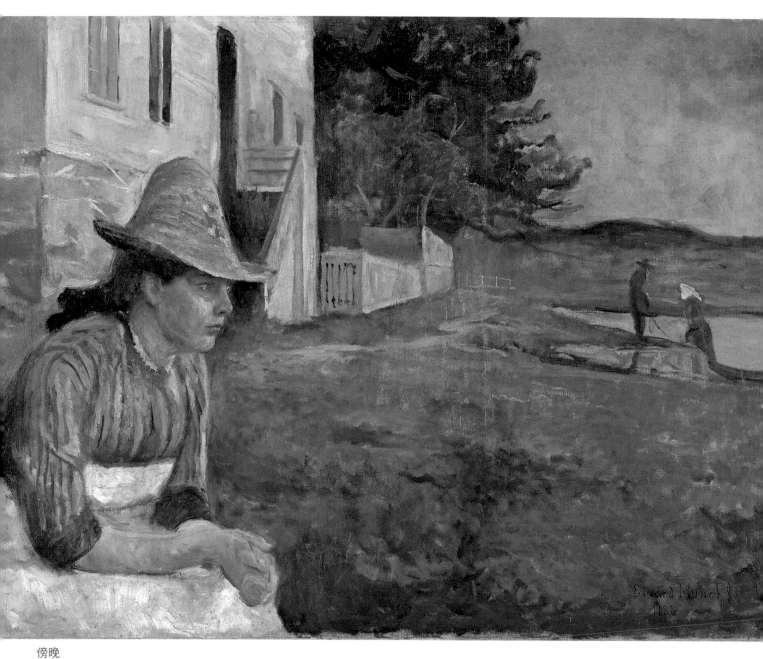

傍晚
1888 年　布面油畫　75cm×100.5cm　馬德里提森 - 博內米薩博物館

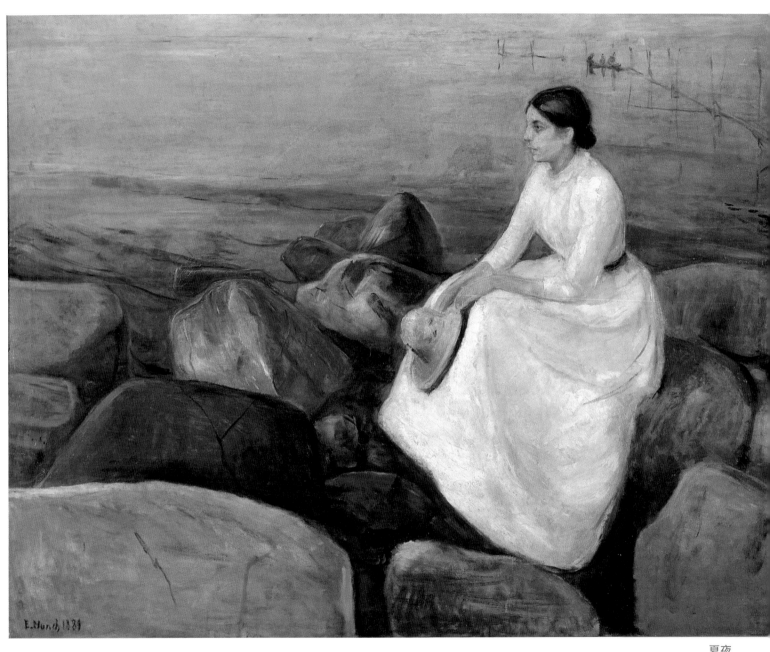

夏夜
1889 年　布面油畫　126.4cm×161.7cm　卑爾根美術館

貳 / 用生命鑄造生命

1889年10月，孟克來到巴黎求學，但他對此並沒有太多熱情。在學校，孟克的用色方法常常遭遇非議，這使他與其他人顯得格格不入。藝術之都巴黎自有它的魅力，孟克在那裡有機會看到各類畫展和現代歐洲藝術，增長了很多見識。

為了躲避霍亂，孟克搬到了巴黎城郊聖·克盧居住，在那裡專心「日記」寫作。1889年12月，噩耗再次降臨，**父親去世了**。這對身在異國他鄉的孟克又是一次很大的打擊。在那個格外寒冷的冬天，孟克創作了《聖·克盧之夜》。畫作描繪的是孟克的房間，窗邊坐著一個孤獨的人，凝神望向窗外，高高的帽子拉長了人影，清冷的夜光襯托出房間的陰暗寂靜。窗的影子投射在地面上，好像一個巨大的十字架，預示著死亡。他寫道：「把燈點亮，我看到自己的影子從牆壁延伸到天花板。透過壁爐上的鏡子，我看到自己的臉。我和死亡共生——我的母親、姐姐、祖父和父親，還有死神。當記憶的閘門被打開，即便是最微小的細節，也會一一浮現⋯⋯」這個時期，孟克熱衷於研究光線的各種變幻與情調。透過這幅畫可以看出，孟克已不滿足於單純地追求光色變化的效果，他開始**有意識地透過繪畫表達自己的情緒**。

聖·克盧的塞納河
1890 年　布面油畫　46cm×38cm　奧斯陸孟克美術館

早晨的海濱道
1891 年　布面油畫　65cm×106 cm　私人收藏

1890年11月，孟克再次獲得獎學金前往法國留學，因爲肺病他直接來到了尼斯。那裡環境優美，不但有益於身體恢復，美麗的風景也成爲孟克靈感的源泉。他**開始著手準備《生命》主題組畫的草圖**。

1891年，孟克回到了挪威，他受幾位朋友之間感情糾葛的影響開始**創作《憂鬱》**。孟克運用不同的表現手法，展示了一個失戀者痛苦絕望的心靈。這個主題也成爲他日後重複表現的題材之一。

孟克曾說：「我要描寫的是那種觸動我心靈之眼的線條和色彩。我不是畫我所見到的東西，而是畫我所經歷的東西。」他又說：「我決不描繪男人們看書、女人們結毛線之類的室內畫。我要描繪有呼吸、有感覺且在痛苦和愛情中生活的人們。」

孟克一直堅持**表現人物內在的心理狀態**，出現在其畫中的人物都呈現了最能表現這種狀態的樣子。在1892年創作的《絕望》中，站在橋頭的人物以一種特定的側背姿勢站立著，猶如舞臺劇裡的角色，透過這種身體語言，我們似乎能夠感受到人物的內在情緒。這樣畫出的畫有一種時間凝固的感覺，畫面中的人物、空氣、動作被定格在時間的坐標上。對於孟克來說，這是他生活中真實的痛苦經歷。這幅畫也是《呐喊》的創作出發點。

1891年秋，孟克又一次獲得獎學金來到法國。1892年春天，《生命》主題組畫的第一部分初稿已基本成形。

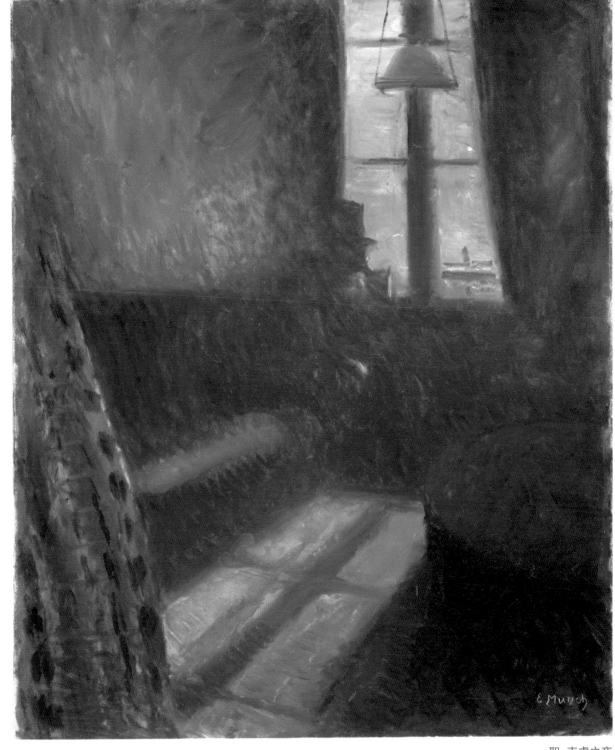

聖·克盧之夜

1890 年　布面油畫　64.5cm×54cm　奧斯陸孟克美術館

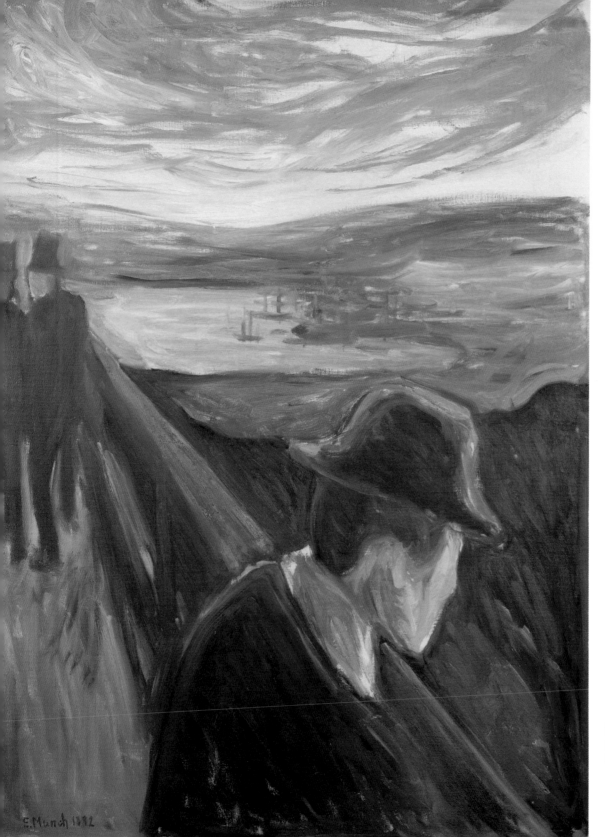

絕望
1892 年　布面油畫　92cm×67cm
斯德哥爾摩蒂爾畫廊

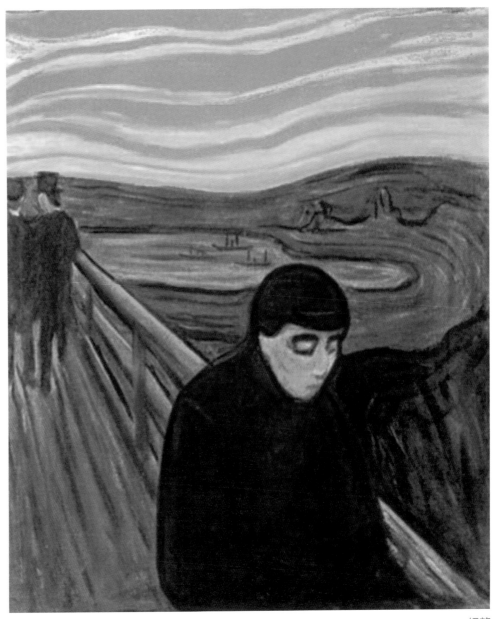

絕望

1891 年　布面油畫　92cm×72.5cm　奧斯陸孟克美術館

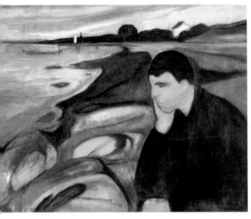

憂鬱
1894 年　布面油畫　72cm×98cm
私人收藏

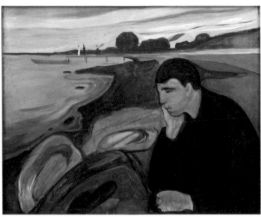

憂鬱
1894—1896 年　布面油畫　81cm×100.5cm
卑爾根美術館

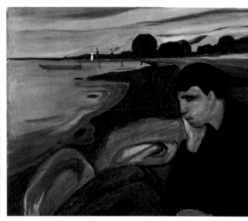

憂鬱
1894—1895 年　布面油畫　81cm×100.5cm
卑爾根美術館

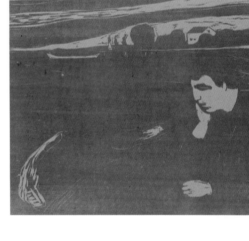

憂鬱
木版畫　多地收藏

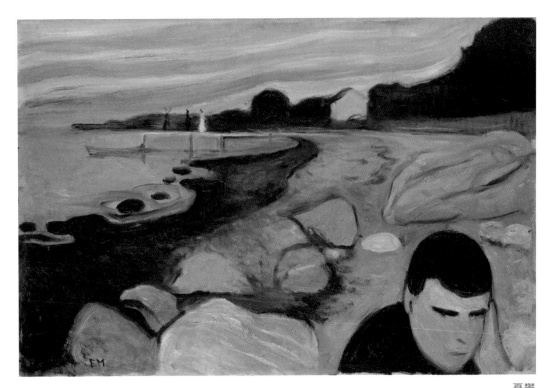

憂鬱

1892 年　布面油畫　64cm×96 cm　奧斯陸挪威國家美術館

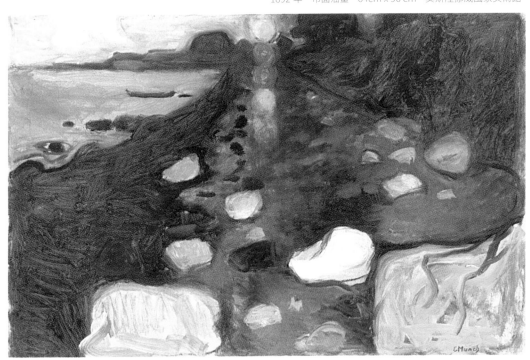

岸邊的月光

1892 年　布面油畫　62.5cm×96cm　卑爾根美術館

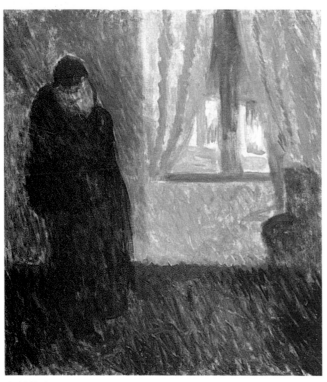

窗前的吻
1891 年　布面油畫　72cm×64.5cm　奧斯陸孟克美術館

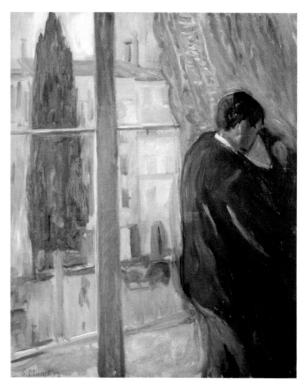

窗前的吻
1892 年　布面油畫　72cm×59cm　私人收藏

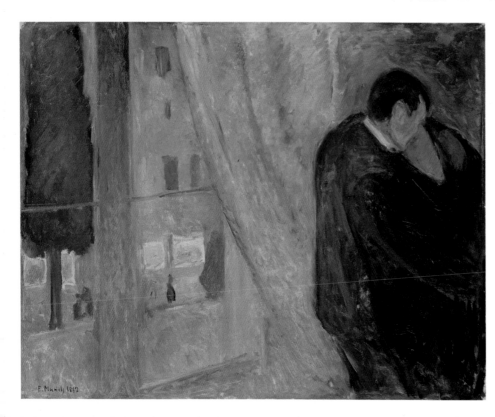

窗前的吻
1892 年　布面油畫
73cm×92cm　哥德堡美術館

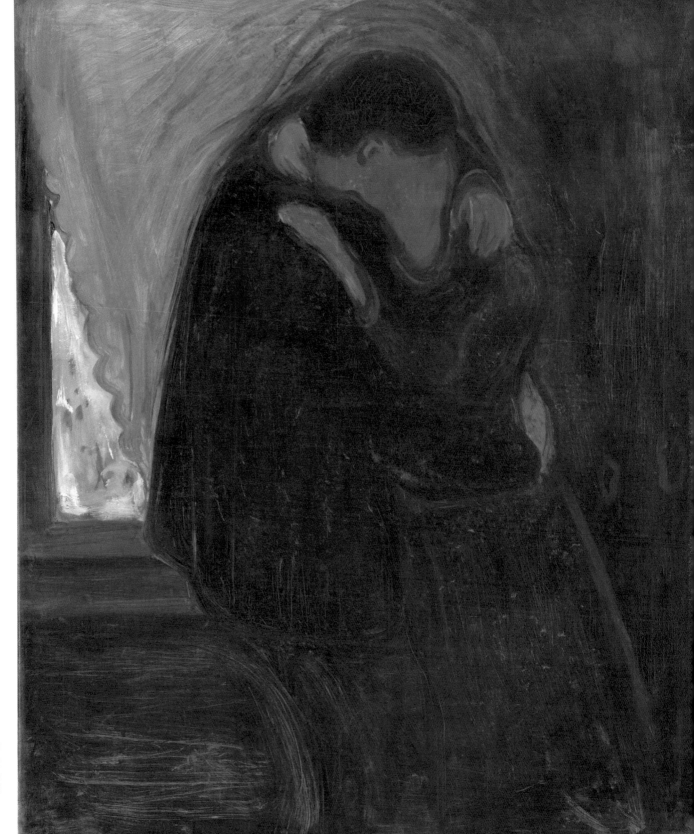

吻
1892 年　布面油畫
99cm×81cm
奧斯陸孟克美術館

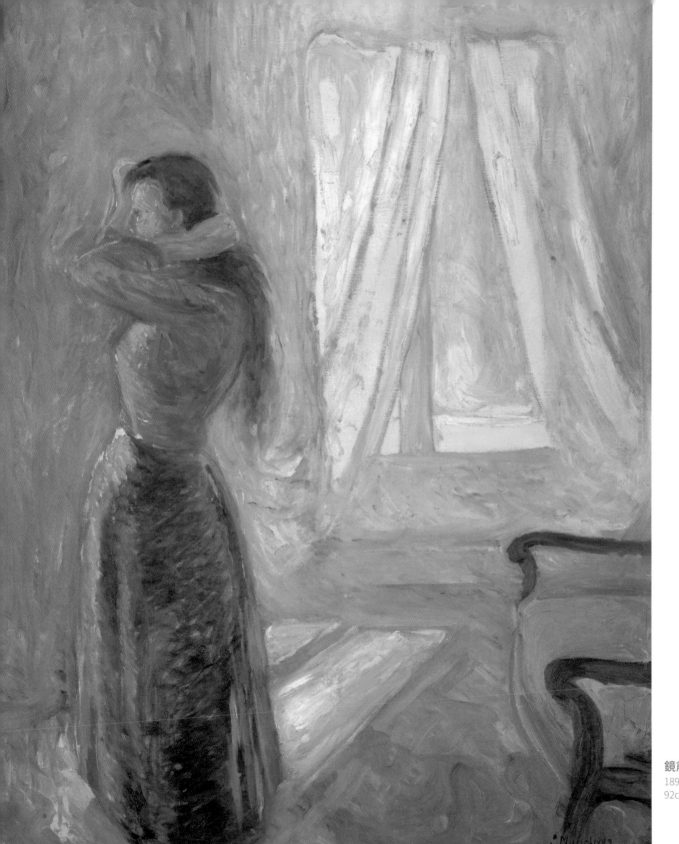

鏡前女子
1892 年　布面油畫
92cm x 73cm　私人收藏

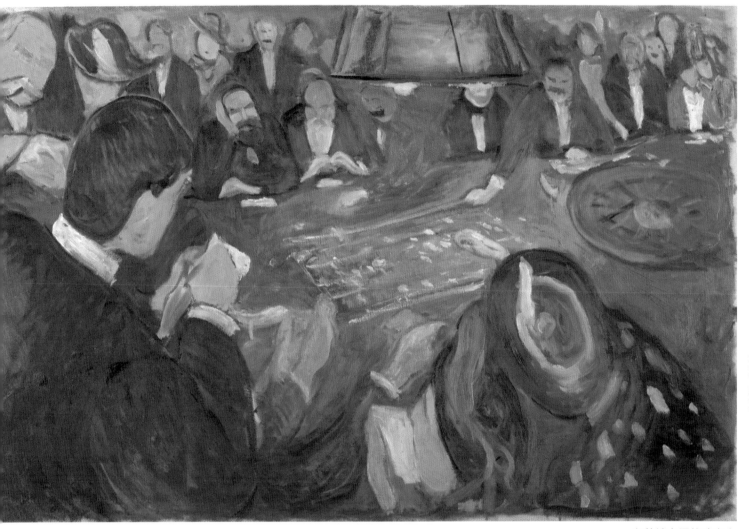

在蒙地卡羅的賭桌上
1892 年　布面油畫　74cm×116cm　奧斯陸孟克美術館

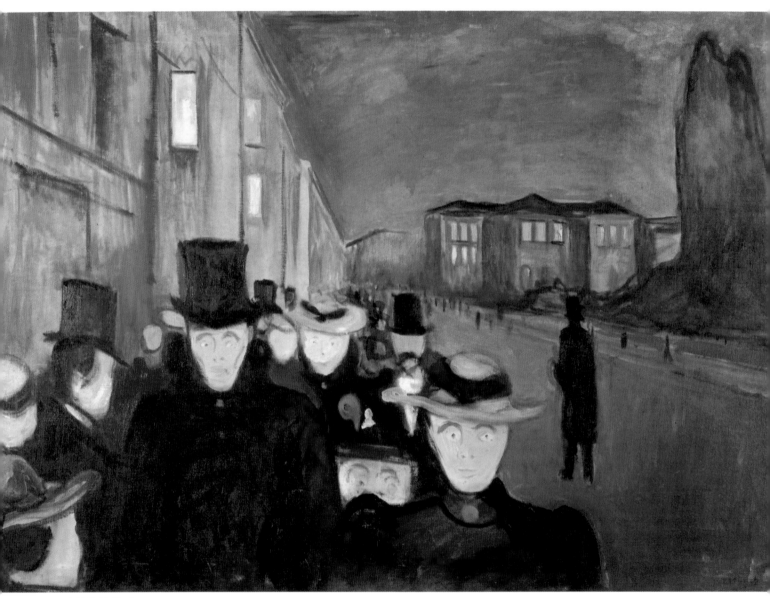

卡爾·約翰街的黃昏
1892 年　布面油畫　84.5cm×121 cm　卑爾根美術館

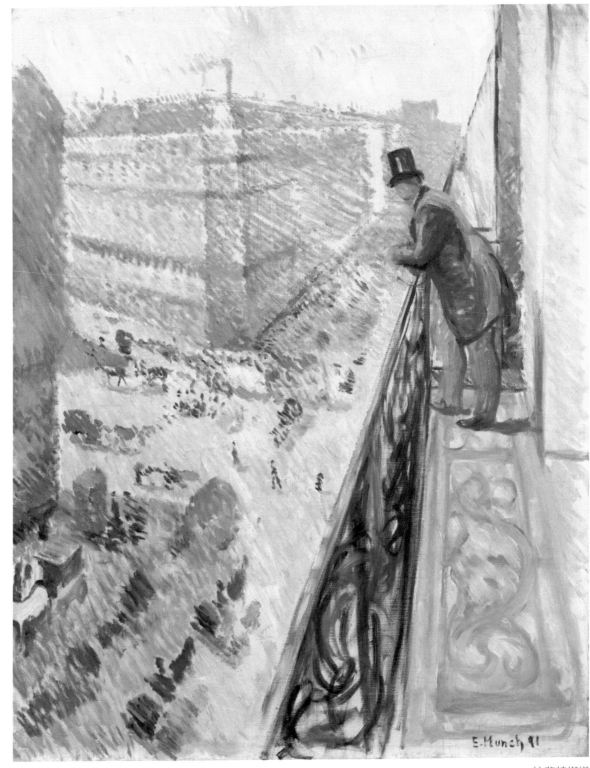

拉斐特街道
1891 年　布面油畫　92cm×73cm　奧斯陸挪威國家美術館

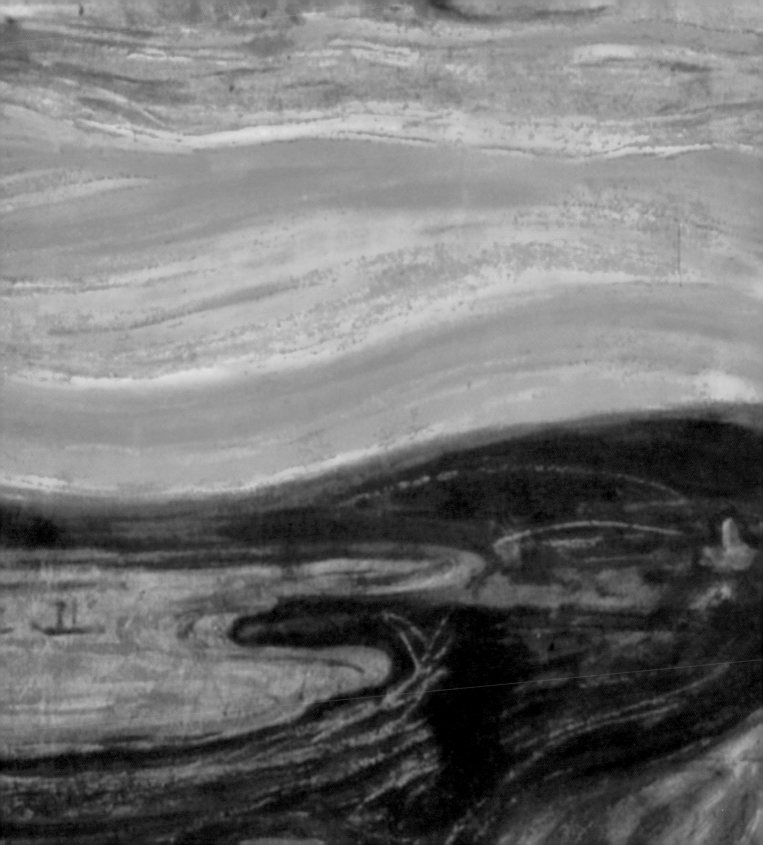

參 / 在懸崖邊行走

1863-1889

1889-1892

1892-1895

1896-1908

1908-1944

028 / 029

1892年11月，**孟克應邀參加柏林美術家協會的畫展**，其作品展出時引起了強烈反響和巨大爭議。在柏林美術家協會內部，一些人認為這些作品完全是頹廢和地獄的藝術，另一些人則認為孟克的作品摒棄了形式，以簡潔、優雅、完整、眞實的表現力洞察了人的心靈。兩方各執一端，形成了保守派和反對派兩大陣營。經過內部投票，孟克的畫被勒令在1周內撤除。**「柏林事件」使孟克迅速成名**，同時也**促成了1896年柏林分離派的成立**。由此，**他對德國藝術的影響顯而易見。**

那段時期，孟克的藝術生活主要集中在德國。在那裡，各式各樣的藝術家們組成團體，探索著愛和自由。孟克爆發出驚人的創造力，創作了大量素描和油畫作品。這些作品表現出了**鮮明的程式化特徵**：水中猶如驚嘆號的月光在《人聲》、《河邊之舞》等畫作中重複出現，襯托了無限憂鬱的情感，暗示了消極的情緒；陰影在《青春期》、《吸血鬼》中的使用，為主題的表達渲染了氣氛；海岸在《憂鬱》、《孤獨的人》中的應用，產生出綿延迂迴的意境。幾年後，孟克寫下了下面這段話，表達了他在柏林時期對藝術的看法：「我的藝術實際上是一種自願的坦白，也是我和我的生活關係的自我剖白，我常常希望透過我的藝術幫助其他的人更加瞭解我。」

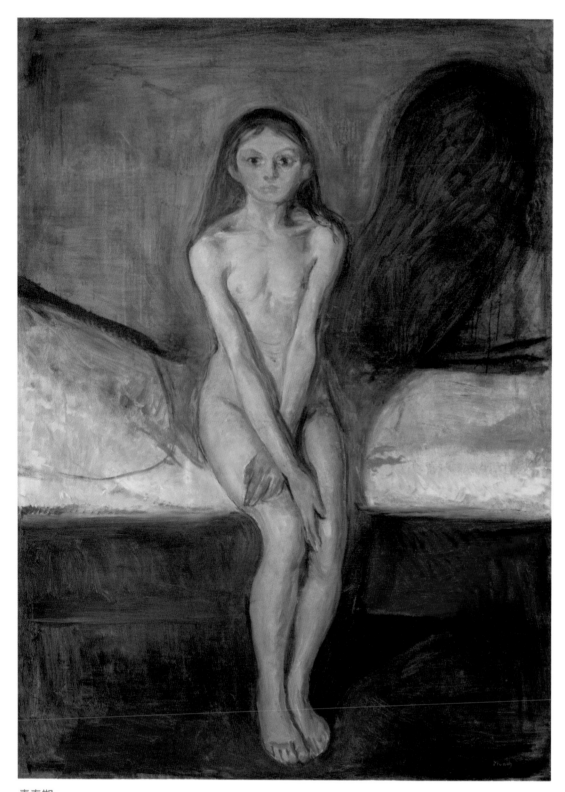

青春期
1894—1895 年　布面油畫　151.5cm×110cm　奧斯陸挪威國家美術館

手

1893 年　布面油畫　91cm×77 cm　奧斯陸孟克美術館

在挪威和德國連續不斷的展覽讓孟克的知名度日益提高，他加緊了創作系列組畫的工作。1893年12月，孟克把**《心聲》、《吻》、《吸血鬼》、《聖母》、《嫉妒》、《呐喊》6幅畫組成以「愛」為題的系列組畫**。幾年後，他又加入了「戀愛」、「分離」等內容，使之延伸為「愛與死」系列組畫。這些畫作就是之後「生命」主題組畫的核心作品。從1893年到1927年，「生命」系列在奧斯陸、柏林、巴黎等歐洲各地巡迴展出。孟克曾經這樣解釋這些作品：「它們不是簡單的羅列，而是一個和諧的整體。」他透過這種藝術形式不斷梳理世界與自我的關係。

1894年冬，孟克開始蝕刻版畫的創作。他把自己之前十幾年創作的主要作品全部複刻成銅版，複印出來的作品很適合作雜誌的插圖。

1894年之後，柏林的藝術環境已經不能讓孟克的展覽引起轟動。1895年10月，孟克回到家鄉奧斯陸舉辦畫展。年邁的劇作家易卜生觀看了展覽，並給予了很高的評價，這對孟克來說是極大的鼓舞。但是在當時的挪威，孟克的藝術並不被看好，甚至還遭到封鎖和抵制，他不得不又一次離開了家鄉。

孟克的一生都被種種磨難所困擾，這樣的精神狀態自然滲透到他的作品中。他的藝術創作**不是生活原型的簡單複製，也不是透過想像來創造，而是來源於回憶**。「我並不是畫我現在看到的，而是畫我過去看到的。」這種回憶式的創作，促成了《呐喊》的誕生。

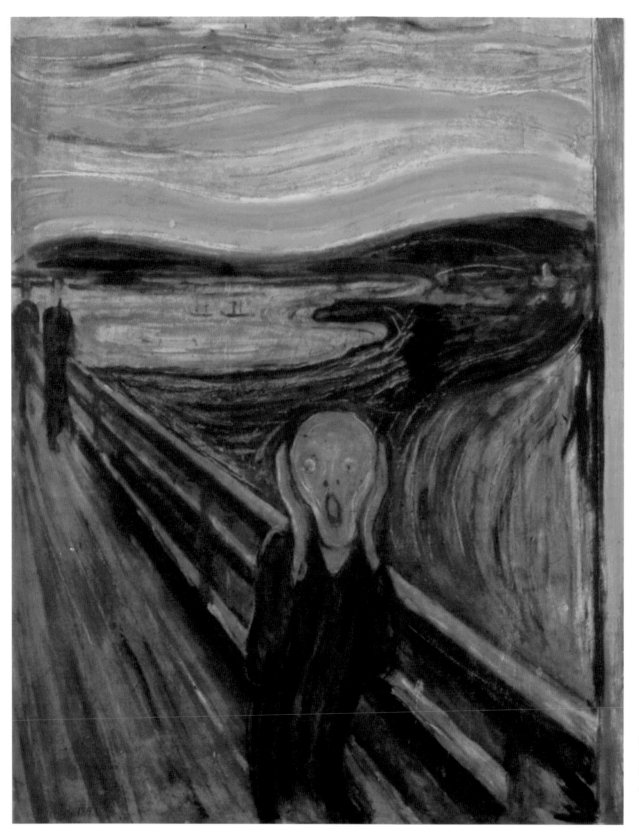

吶喊
1893 年　紙板油畫
93cm×75.5cm
奧斯陸挪威國家美術館

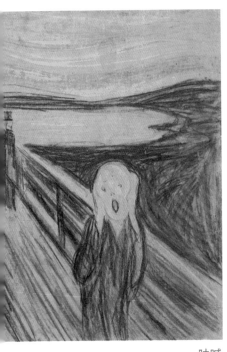

呐喊
1893 年 紙板蠟筆 74cm×56cm
奧斯陸孟克美術館

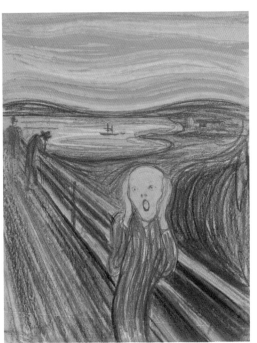

呐喊
1895 年 紙板色粉 79cm×59cm
私人收藏

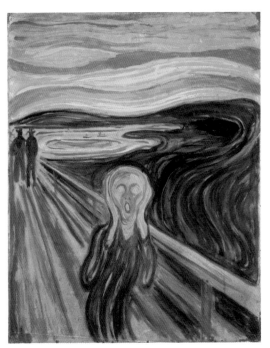

呐喊
1910 年 紙板油彩、蛋彩
83.5cm×66cm 奧斯陸孟克美術館

在《呐喊》中，前景爲一個形似骷髏的人站在橋上，橋的欄杆斜斜地插入到畫面，形成很強的透視效果。遠處是彎曲多變的漩渦狀天空，直線和曲線的對比增加了畫面的力量。畫中人物沒有涉及性別、身分、地位的描述，只是被抽象概括成一種象徵符號，暗示著人類普遍的某種生理狀態和情緒。他手捂雙耳，身體扭曲，惶恐不安。那聲嘶力竭的刺耳尖叫仿佛能穿透畫面，鑽進我們的耳朵。遠處似火的夕陽，像是這呐喊的回音，流淌入綠色的河流，一種恐怖、淒涼之感油然而生。

對於這幅畫，孟克自己是這樣描述的：「尼斯，1892年1月22日，我和兩位朋友正在大道上散步。太陽已經下山了，天空突然間變得像血一樣紅，我似乎感受到了一種悲傷憂鬱的氣息。我止住腳步，輕輕倚在籬笆邊，極度的疲倦要使我窒息了。火焰般的雲彩像血、又像一把把利劍，籠罩著藍黑色的海灣和城鎮。我的朋友，他繼續走著，而我卻呆呆站在那兒，焦慮得不停發抖，我感到四周似乎被一聲巨大而持續不斷的尖叫聲震得搖搖晃晃……」

孟克用這種方式表達了現代社會中人們孤獨、疏離和迷惘的情感。時至今日，《呐喊》所表現出來的痛苦與困惑已被視爲人類面對現實焦慮的象徵符號。

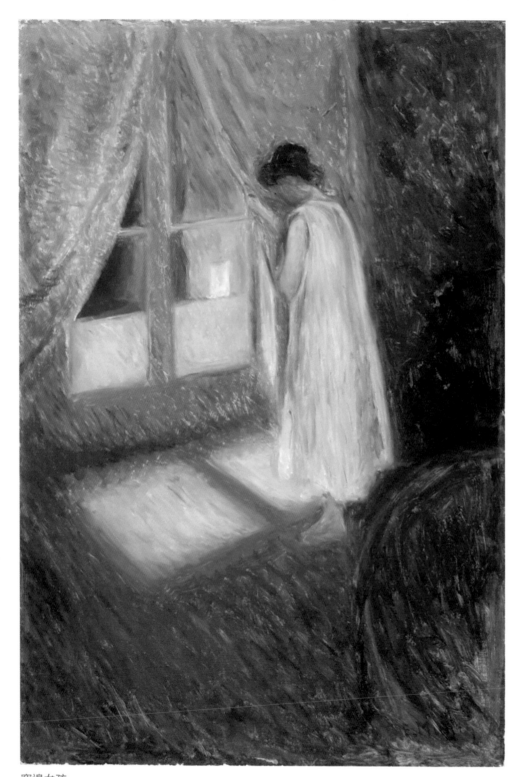

窗邊女孩
1893 年　布面油畫　96.5cm×65.4cm　芝加哥藝術博物館

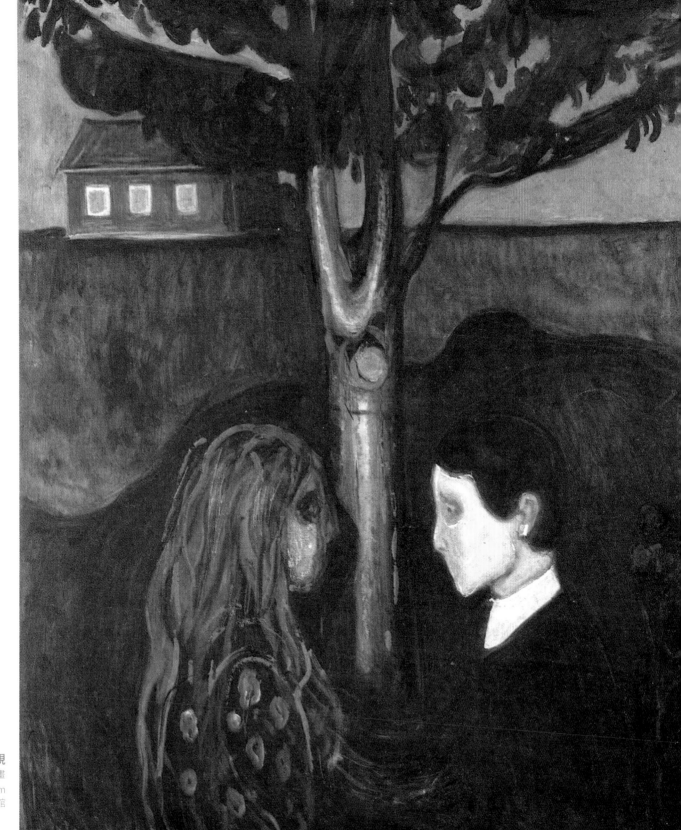

對視
1894 年　布面油畫
136cm×110 cm
奧斯陸孟克美術館

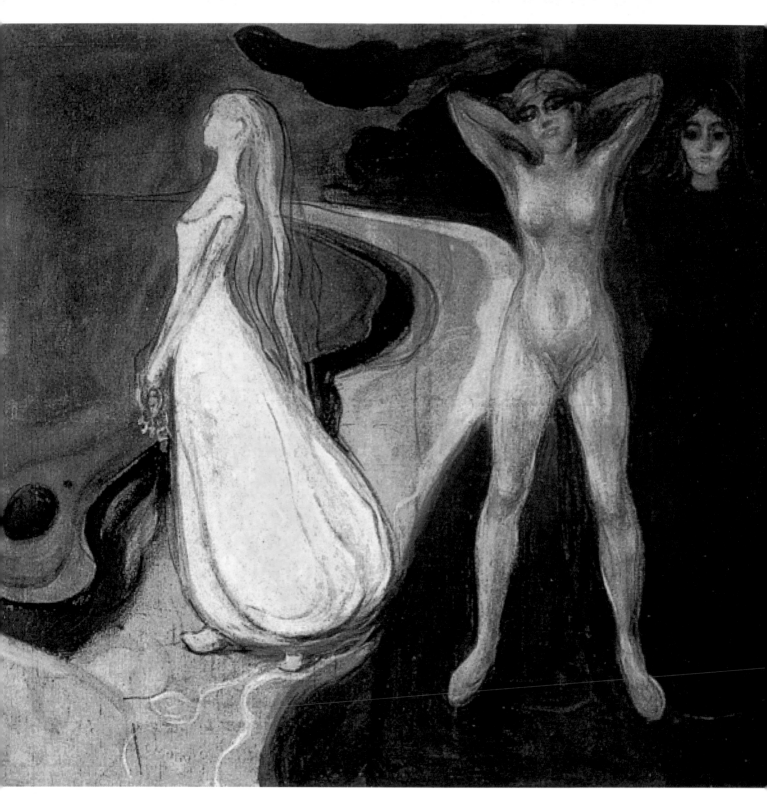

女人的三個階段
1894 年　布面油畫　164.5cm×251cm　卑爾根美術館

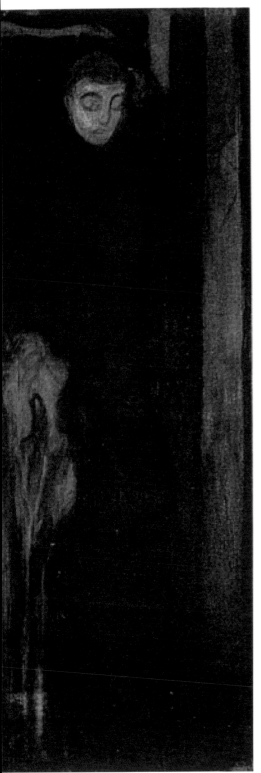

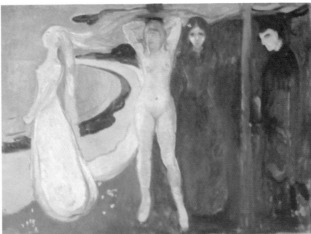

女人
1894 年　布面油畫
72cm×100cm
奧斯陸孟克美術館

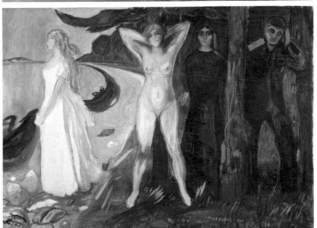

女人
1925 年　布面油畫
155cm×230cm
奧斯陸孟克美術館

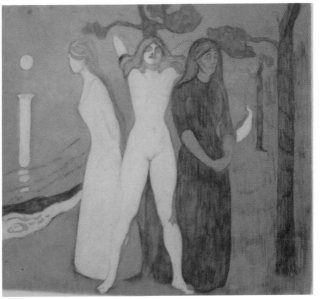

女人的三個階段
1895 年　銅版畫
28.5cm×33cm
多地收藏（不萊梅藝術館）

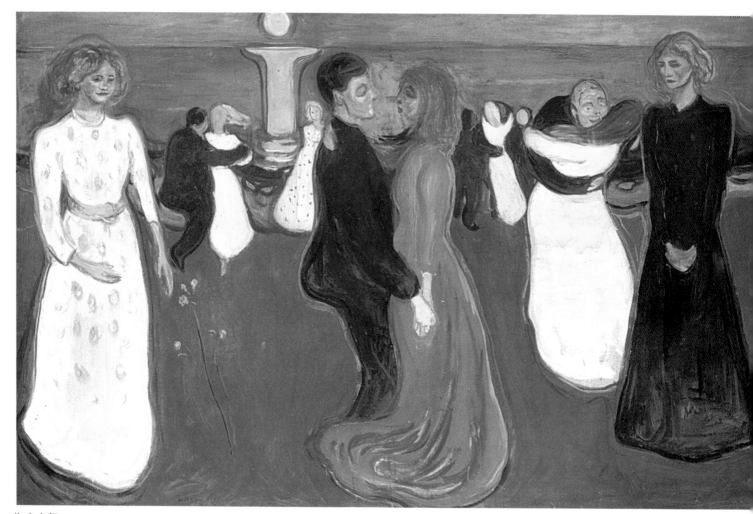

生命之舞
1899－1900 年　布面油畫　125cm×191cm　奧斯陸挪威國家美術館

1894年，孟克開始創作「女人」系列作品。1900年前後完
成的「生命之舞」，成爲「生命」組畫中最具代表性的畫作。
畫作以柔和的弧線勾勒出三種女性：左邊穿著白色衣服的
是純潔無瑕的青春期女人，她正期待著愛情；中間穿紅色
衣服的是沉溺於戀愛的成熟女人，她正享受著愛情；右邊
穿黑色衣服的是爲愛憔悴的衰老女人。她們的身後，有著
一群瘋狂舞蹈的男女。海面上一輪忽明忽暗的紅日，增強
了畫面的象徵色彩。孟克在這幅畫中表現了渴望、成功和
絕望的生命循環。

生命之舞
1925 年　布面油畫　143cm×208cm　奧斯陸孟克美術館

紅與白
1894 年　布面油畫　93.5cm×129.5cm　奧斯陸孟克美術館

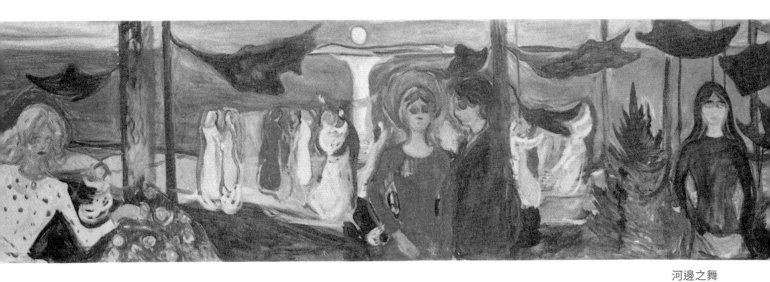

河邊之舞
1904 年　布面油畫　90cm×316cm　奧斯陸孟克美術館

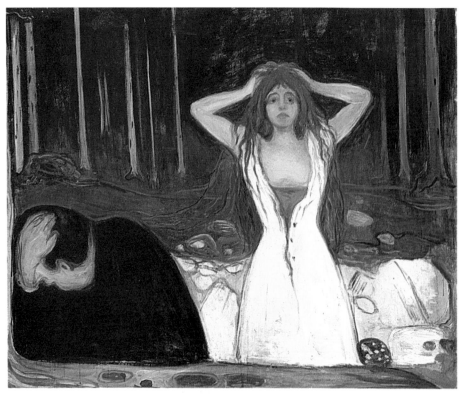

灰燼
1895 年　布面油畫　120.5cm×141cm　奧斯陸挪威國家美術館

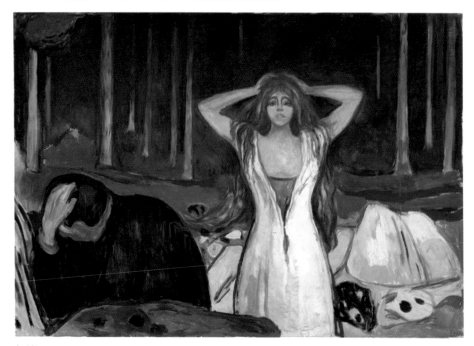

灰燼
1925 年　布面油畫　139.5cm×200cm　奧斯陸孟克美術館

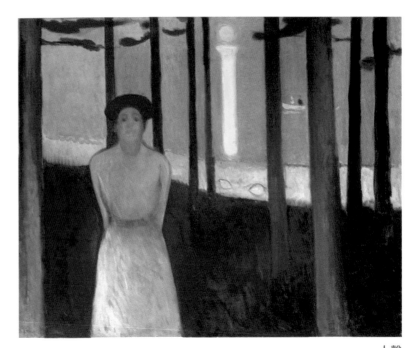

人聲

1893 年　布面油畫　87.5cm×108cm　波士頓美術館

星空

1893 年　布面油畫　140.2cm×135.57cm　洛杉磯保羅·蓋蒂博物館

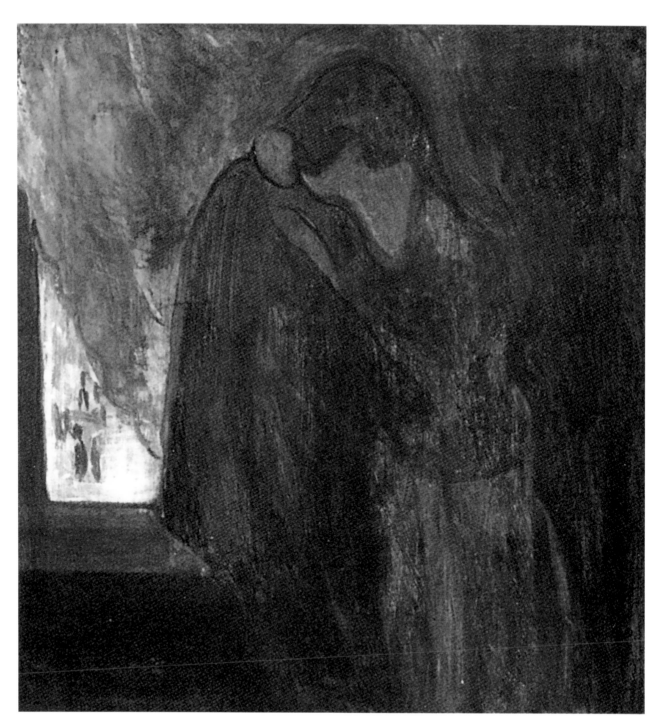

吻
1897 年　布面油彩、蛋彩　87cm×80cm　奧斯陸孟克美術館

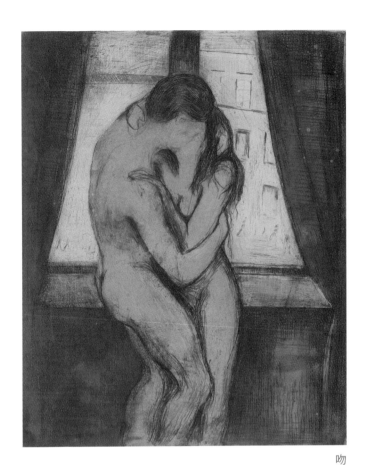

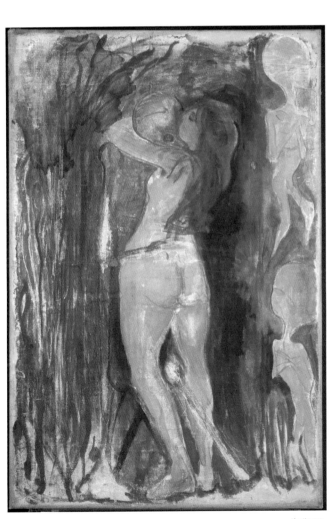

生與死

1894 年　布面油畫　128cm×86cm　奧斯陸孟克美術館

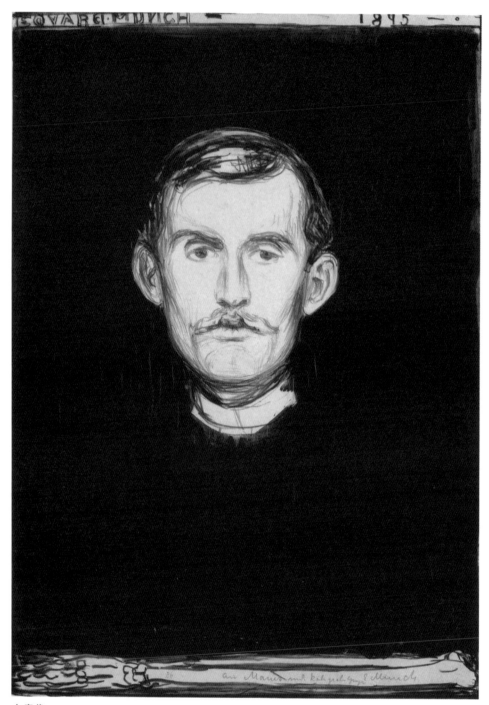

自畫像
1895 年　版畫　45.5cm×31.7cm　多地收藏（奧斯陸孟克美術館）

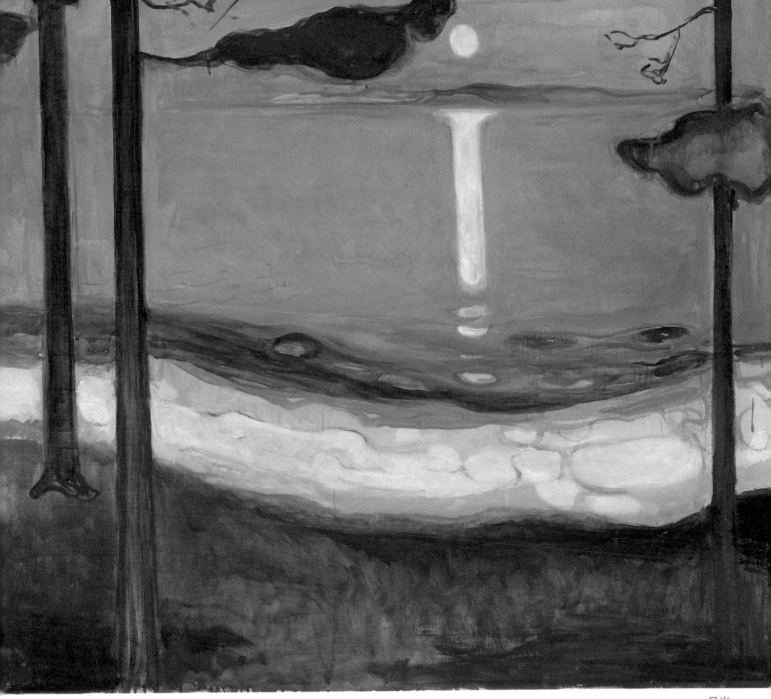

月光
1895 年　布面油畫　93cm×110cm　奧斯陸挪威國家美術館

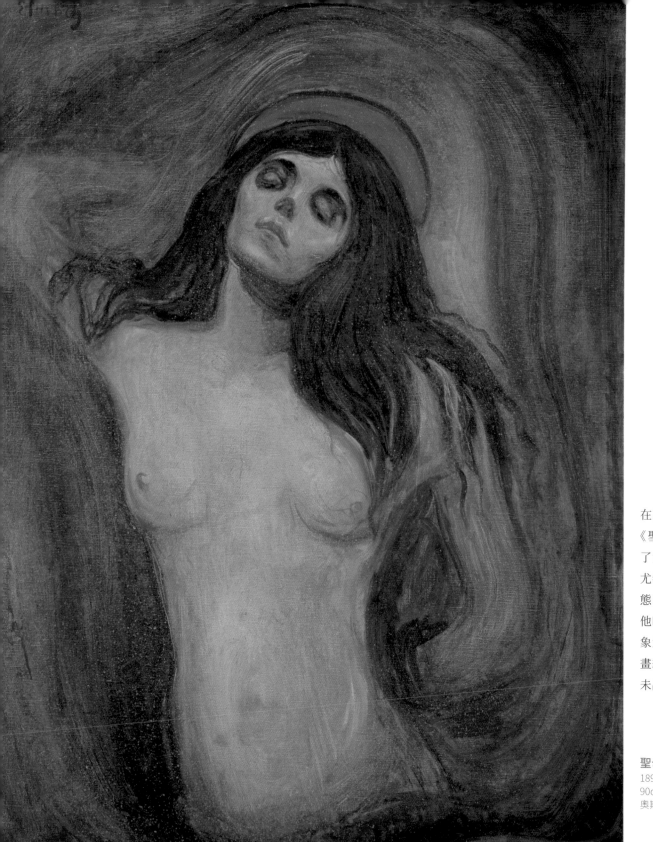

在這幅1894年創作的
《聖母》中，孟克表現
了女人在做魔鬼和性感
尤物之間搖擺的矛盾心
態。據說，這幅畫是以
他暗戀的女孩杜夏的形
象爲原型創作的。這幅
畫終生陪伴著孟克，從
未出售過。

聖母
1894 年　布面油畫
90cm×68.5cm
奧斯陸孟克美術館

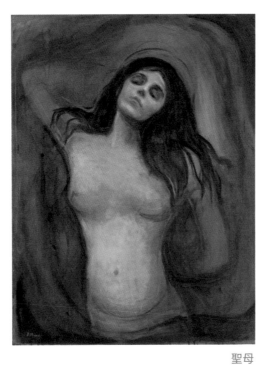

聖母
1894—1895 年　布面油畫　90.5cm×70.5cm
奧斯陸孟克美術館

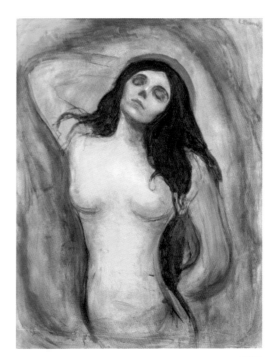

聖母
1895 年　布面油畫　90cm×71cm
漢堡美術館

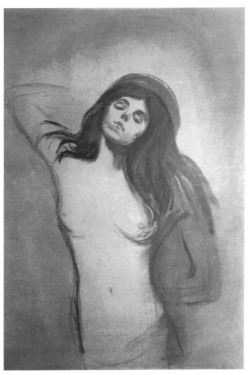

聖母
1895—1897 年　布面油畫　101cm×70.5cm　私人收藏

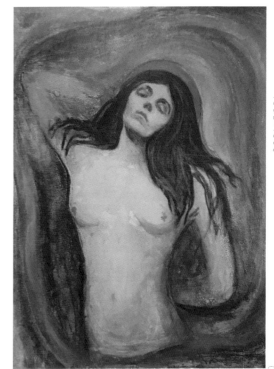

聖母
1895—1897 年　布面油畫　93cm×75cm　私人收藏

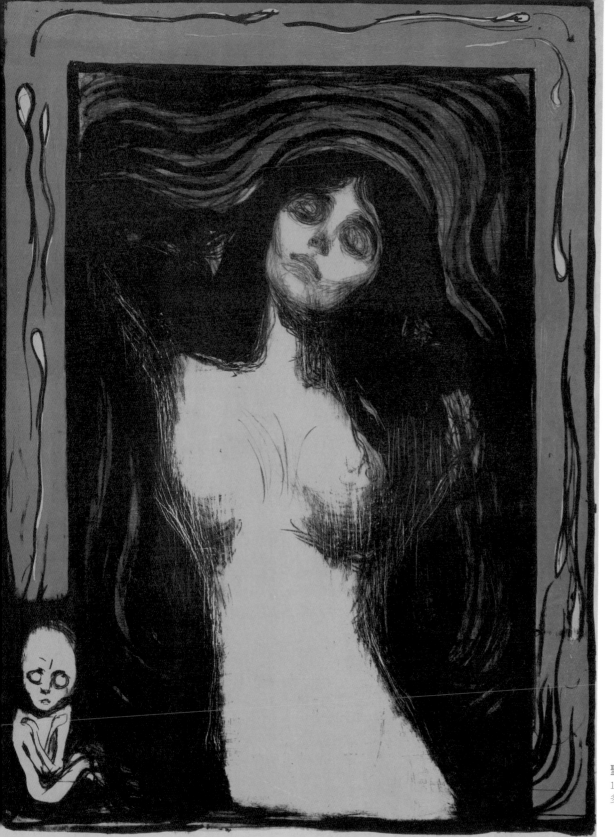

聖母
1895 年　石版畫　60.cm×44.1cm
多地收藏

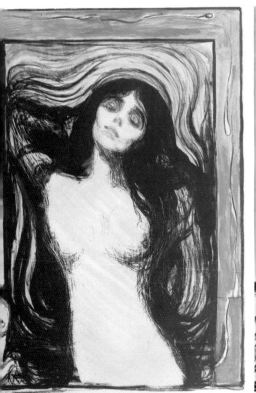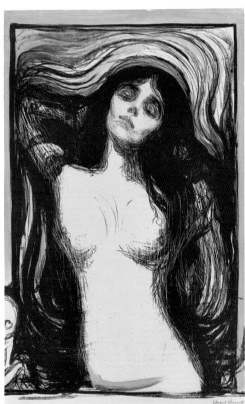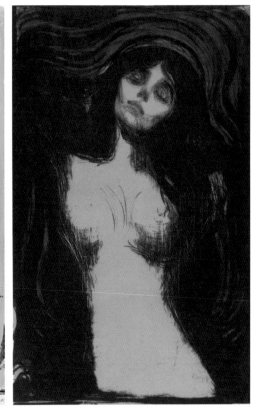

聖母
石版畫　多地收藏

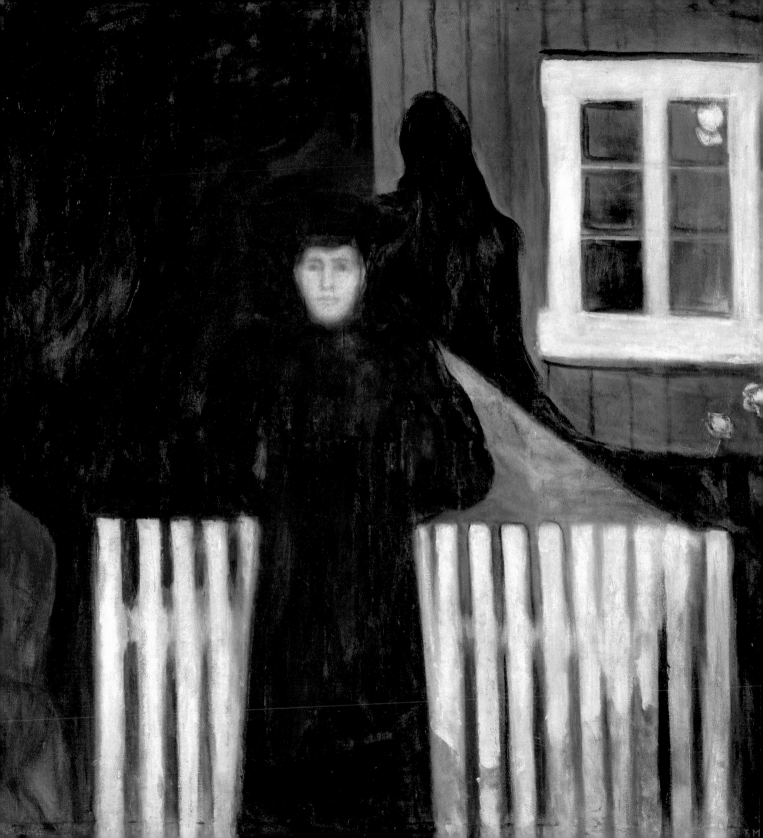

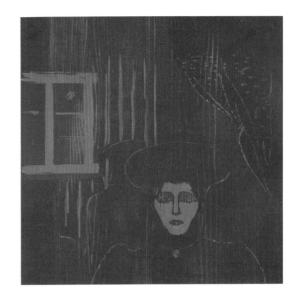

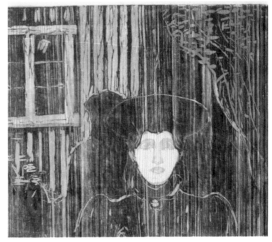

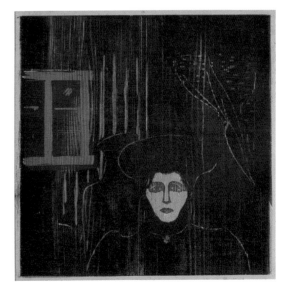

月光
1893 年　布面油畫　140.5cm×135cm
奧斯陸挪威國家美術館

月光
木版畫
多地收藏

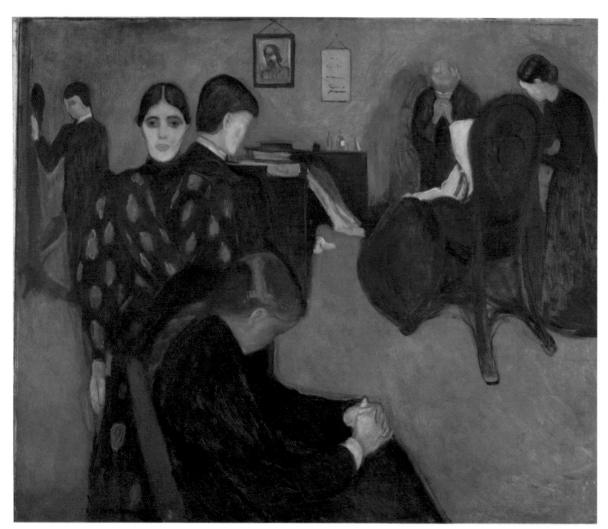

病房裡的死亡
1893 年　布面油畫　134.5cm×160 cm　奧斯陸孟克美術館

病房裡的死亡
1893 年　布面蛋彩、蠟筆
152.5cm×169.5cm　奧斯陸挪威國家美術館

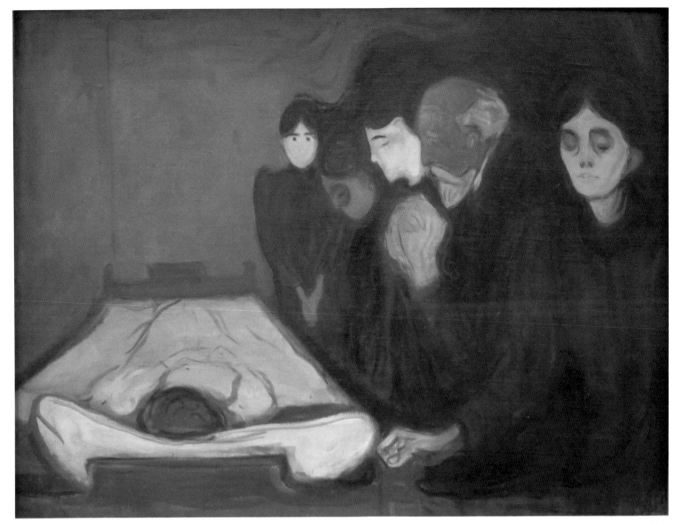

病床
1895 年　布面油畫　90cm×120cm　卑爾根美術館

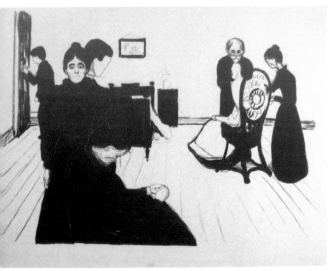

房間裡的死亡
1896 年　石版畫　40cm×58cm　多地收藏（德國薩爾蘭博物館）

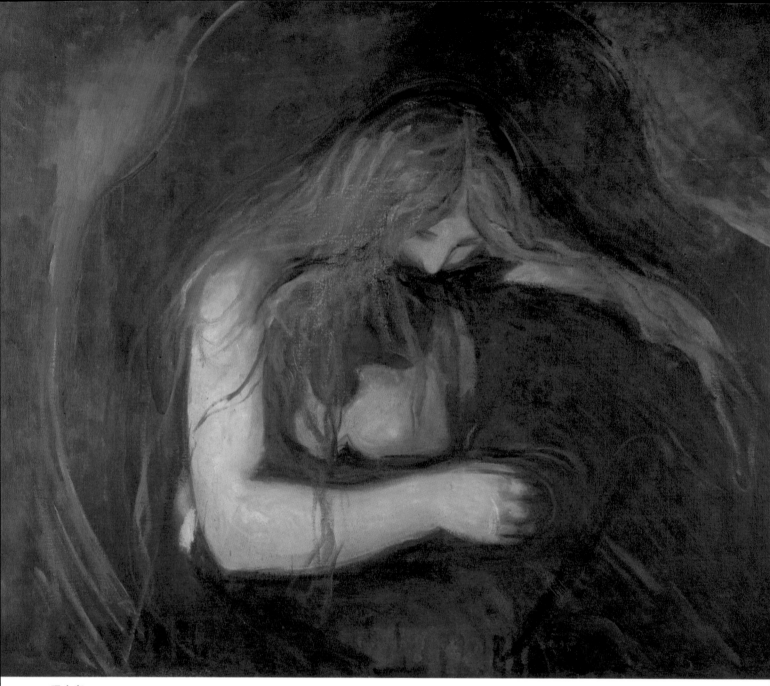

吸血鬼
1895 年　布面油畫　91cm×109cm　奧斯陸孟克美術館

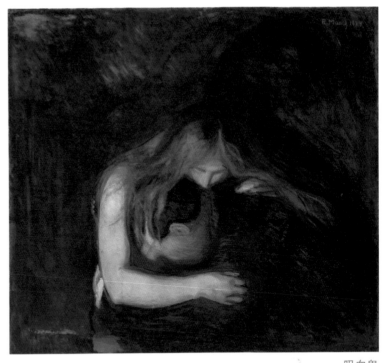

吸血鬼

1893—1894 年　布面油畫　91cm x 109 cm　紐約大都會藝術博物館

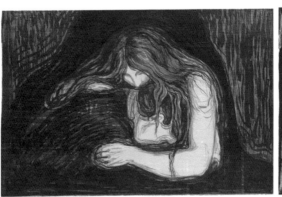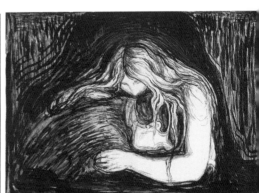

吸血鬼

石版畫　多地收藏

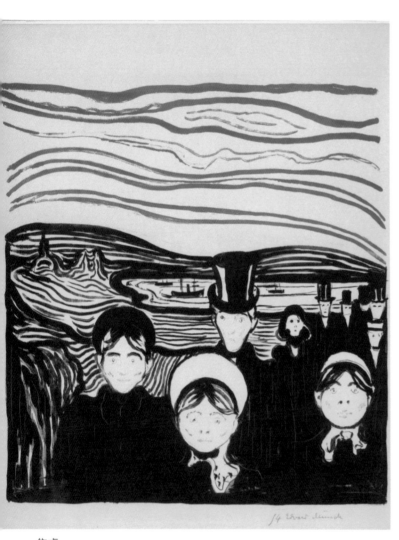

焦慮
1896 年　石版畫　42cm×38.7cm　多地收藏

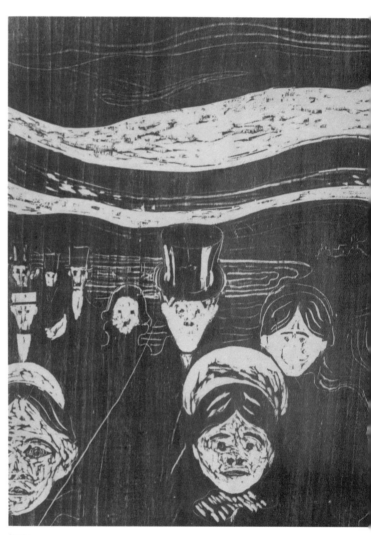

焦慮
1896 年　木版畫　46cm×37.8cm　多地收藏

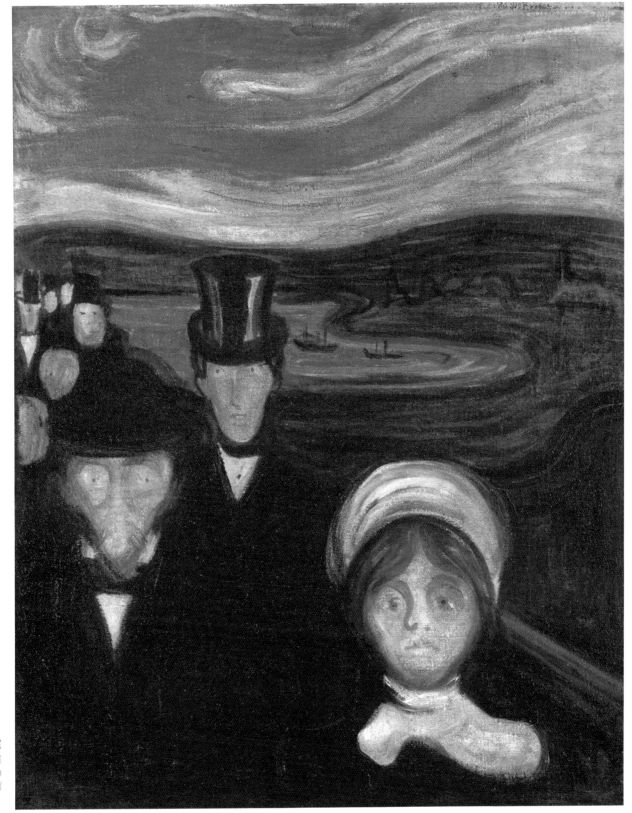

焦慮
1894 年　布面油畫
94cm×74cm
奧斯陸孟克美術館

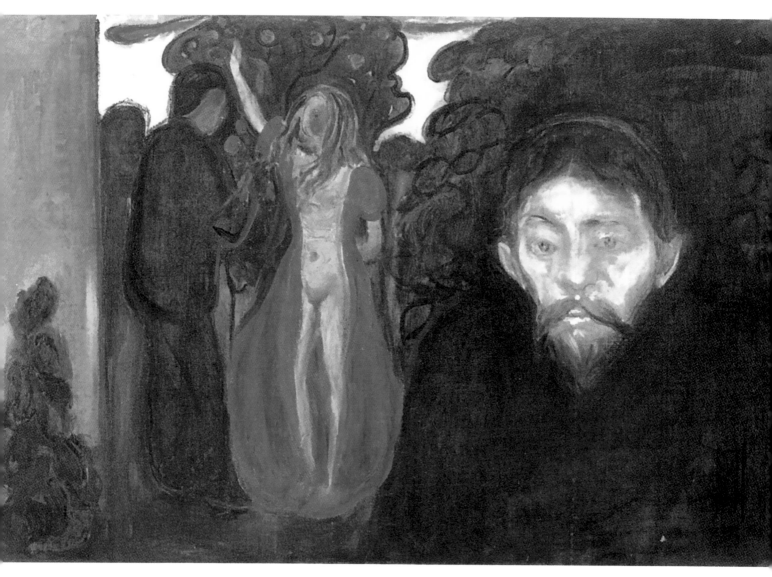

嫉妒
1895 年　布面油畫　66.8cm×100cm　卑爾根美術館

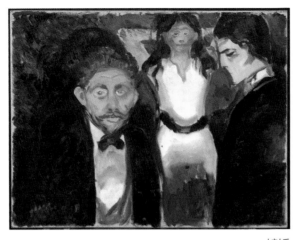

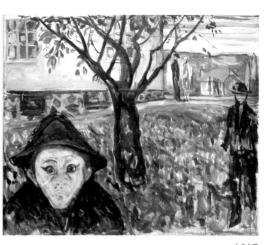

嫉妒
1907 年　布面油畫　76cm×98 cm　奧斯陸孟克美術館

嫉妒
1929－1930 年　布面油畫
100cm×120cm　奧斯陸挪威國家美術館

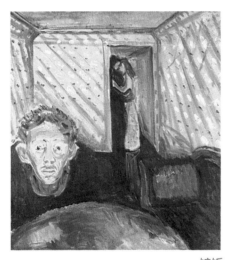

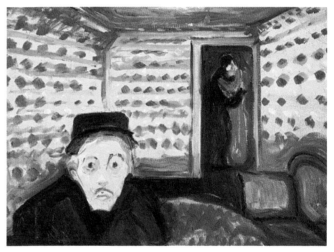

嫉妒
1907 年　布面油畫　89cm×82.5cm
奧斯陸孟克美術館

嫉妒
1907 年　布面油畫
57.5cm×84.5cm　巴黎瑪摩丹·莫內美術館

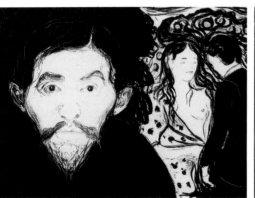

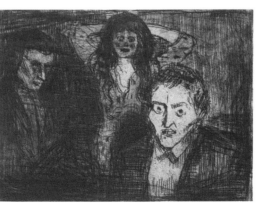

嫉妒
石版畫
多地收藏

肆 / 從一塊石頭跳到另一塊石頭

1896年，**孟克在巴黎定居，專心創作版畫**。他憑記憶用銅版畫、石版畫和木版畫來複製他過去的作品。很多油畫作品經由版材複刻後，形象更加概括。適當的空間處理、材質紋路、黑白對比，更好地呈現出畫作主題。僅在1904年的一次展覽會上，孟克的版畫就賣出800幅之多。

繪畫事業上的成功絲毫沒有讓他漂泊、困頓的生活有所好轉。他曾回憶自己的感情經歷，聲稱「沒有一次是甜蜜的」。對於婚姻，他更加謹慎或者說是憂慮，生怕籠罩家族的肺結核和精神疾病會遺傳給下一代，這點從他1897年創作的《遺傳》中可以看出。1895年，婚後不久的弟弟去世，更增添了**他對於婚姻的恐懼**。

孟克的初戀是在他25歲那年，戀人米里是比他小兩歲的再婚女人，一位海軍的太太。米里對孟克的態度時冷時熱，讓他體驗到愛情中的痛苦和嫉妒。他們相戀了6年，孟克在日記中這樣寫道：「她在我的心上留下了多麼深的印記啊！沒有任何圖畫可以完全取代……」

之後，他和挪威酒商的女兒朵拉·拉珊的戀情持續了4年，孟克對婚姻的顧慮再一次中斷了這場戀情。在1902年的一次爭執中，孟克無法承受朵拉的結婚要求而提出分手。朵拉竟拿出手槍以死相威脅，孟克欲奪下她的手槍，卻因手槍走火打傷了自己的左手中指。

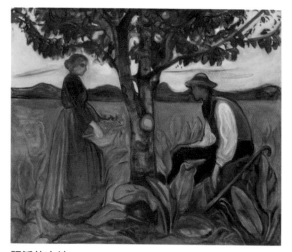

肥沃的土地
1899—1900 年　布面油畫　120cm×140cm　私人收藏

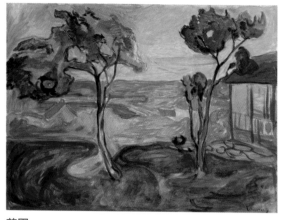

花園
1904—1905 年　布面油畫　68cm×90cm　私人收藏

因爲這些，孟克把女人看作是愛與魔鬼的合成體，是吸血鬼的化身。孟克表現女性的作品幾乎都反映了這種複雜的心態。《紅蔓》、《吸血鬼》、《馬拉之死》都是此類主題的作品。他描繪的女性，**大都是如鬼魅般飄忽、謎一樣的女人**。

在1902年柏林分離派畫展上，孟克的「生命」組畫中的**「愛」與「死」兩個主題第一次同時展出**。作品被安置在一個房間的四面牆上，展出效果非常好，這是孟克思想的重要組成部分。此後，孟克又開始了肖像畫和裸體海灘的創作。

孟克沉浸在自己的精神世界裡，他眼中的自然風景也因此扭曲變形。他在日記中寫道：「我一生都耗費在這無底深淵的邊緣散步，從一塊石頭跳到另一塊石頭。有時候，我試圖離開那狹窄的小道，加入生活的洪流，但我總是被不可遏制的力量拖向深淵的邊緣。而我將在那兒散步，知道自己最終將墜入這道深淵。」「人類總是在力圖探索某種看不到、摸不到的神祕東西。而且象徵主義可以表達許許多多的預感、思想、體驗以及無法解釋的事情。」

孟克一直在與內心的壓抑與恐懼進行抗爭，這讓他在精神上得不到片刻安寧，以至於不得不靠酗酒來麻痹自己。長期的煩惱和不安，使他的精神受到過分的刺激，患上了嚴重的幻覺症，他的一條腿也開始麻痹。**1907年，他被送進了精神病院**。他在雅各布森醫師的醫院住了8個月，接受了當時很流行的電療。**電療似乎改變了孟克的性格**。出院後，他回到了奧斯陸居住。

1908年，挪威國家美術館收藏了孟克5幅作品，同年，孟克被授予皇家聖奧拉維勳章，他的作品在歐洲各地巡展。從1892年到1909年，他共舉辦了106次個人畫展，在畫壇佔有了一席之地。

表現主義繪畫先驅——愛德華·孟克

表現主義（Expressionism）是現代重要藝術流派之一。表現主義藝術家通過作品著重表現內心的情感，而忽視對描寫對象形式的摹寫，因此往往表現為對現實扭曲和抽象化，這種做法尤其來表達恐懼的情感——歡快的表現主義作品很少見。表現主義在 20 世紀初至 30 年代盛行於歐美，第一次世界大戰後在德國和奧地利流行最廣。它首先出現於美術界，後來在音樂、文學、戲劇以及電影等領域得到重大發展。表現主義一詞最初是 1901 年在法國巴黎舉辦的馬蒂斯畫展上朱利安·奧古斯特·埃爾維一組油畫的總題名。1911 年希爾弗在《暴風》雜誌上刊登文章，首次用「表現主義」一詞來稱呼柏林的先鋒派作家。1914 年後，表現主義一詞逐漸為人們所普遍承認和採用。在德國，1905 年組織的橋社、1909 年成立的青騎士社等表現主義社團崛起。它們的美學目標和藝術追求與法國的野獸主義相似，只是帶有濃厚的北歐色彩與德意志民族傳統的特色。表現主義受工業科技的影響，表現物體靜態的美。
……

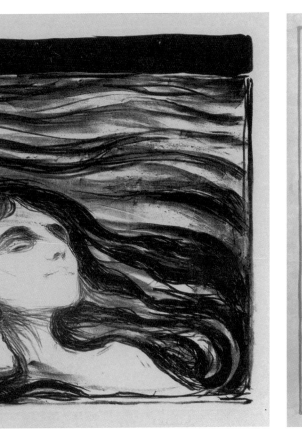

愛的浪潮
1896 年　石版畫　31.cm×41.5cm　多地收藏

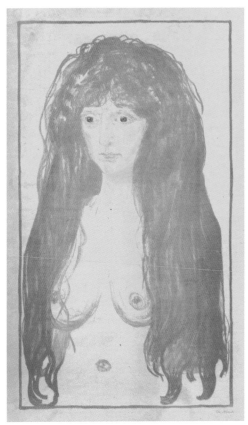

罪
1902 年　石版畫　70cm×40cm　多地收藏

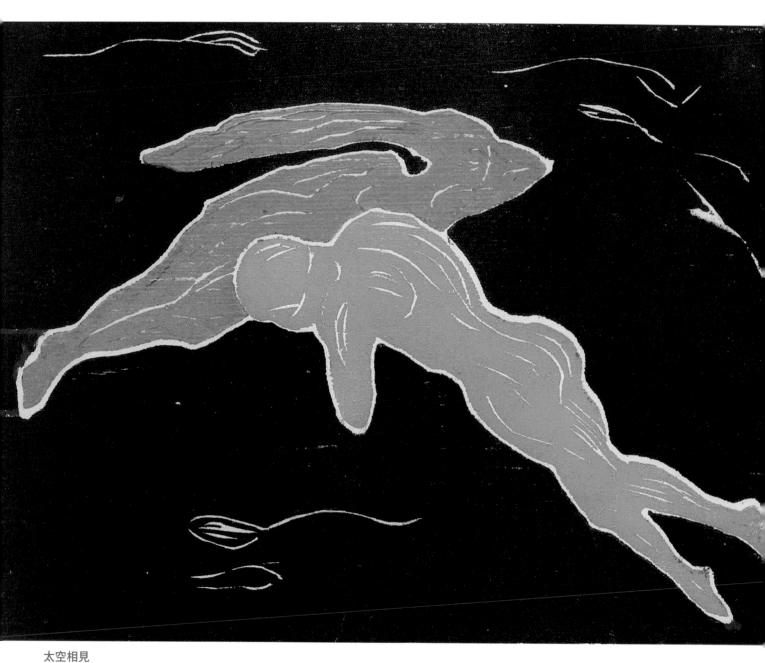

太空相見
1899 年　木版畫　19cm×25cm　多地收藏（奧斯陸孟克美術館）

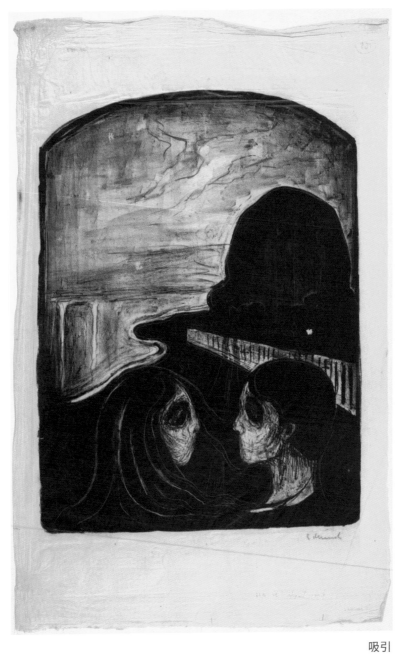

吸引

1896 年 石版畫 47.4cm×36.3cm 多地收藏（奧斯陸孟克美術館）

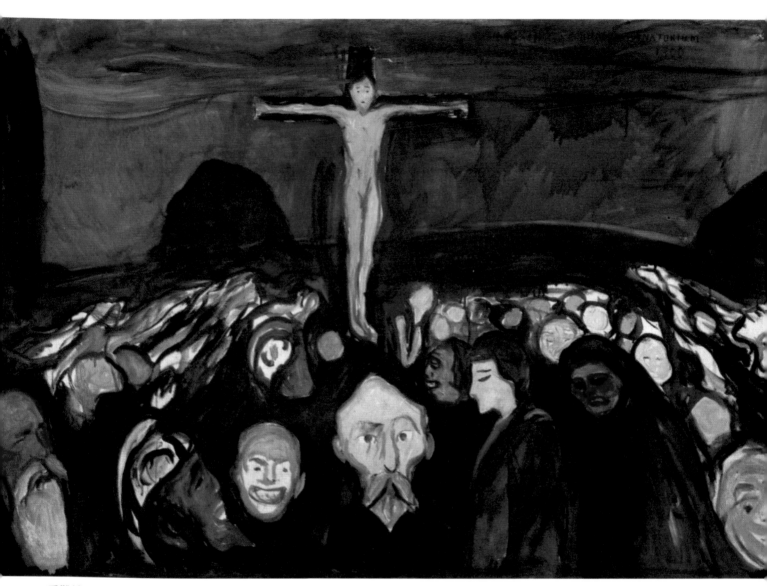

受難地
1900 年　布面油畫　80cm×120cm　奧斯陸孟克美術館

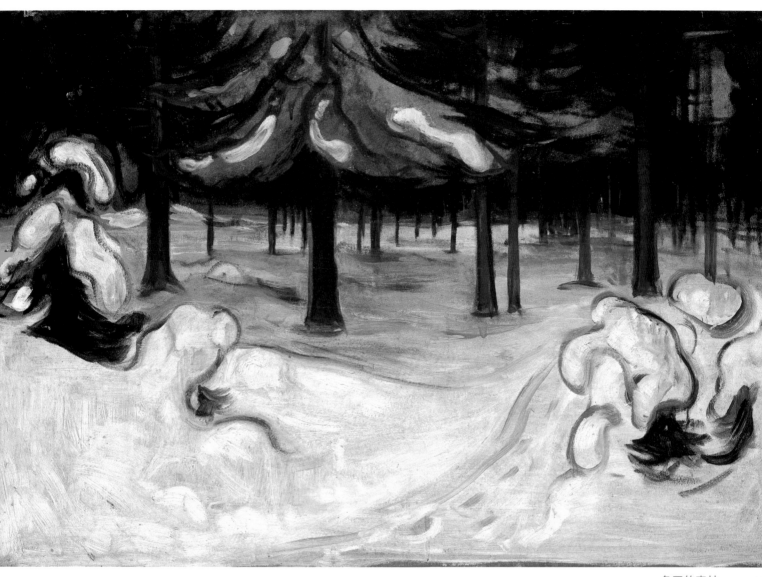

冬天的森林

1899 年　紙板油畫　60.5cm×90cm　奧斯陸挪威國家美術館

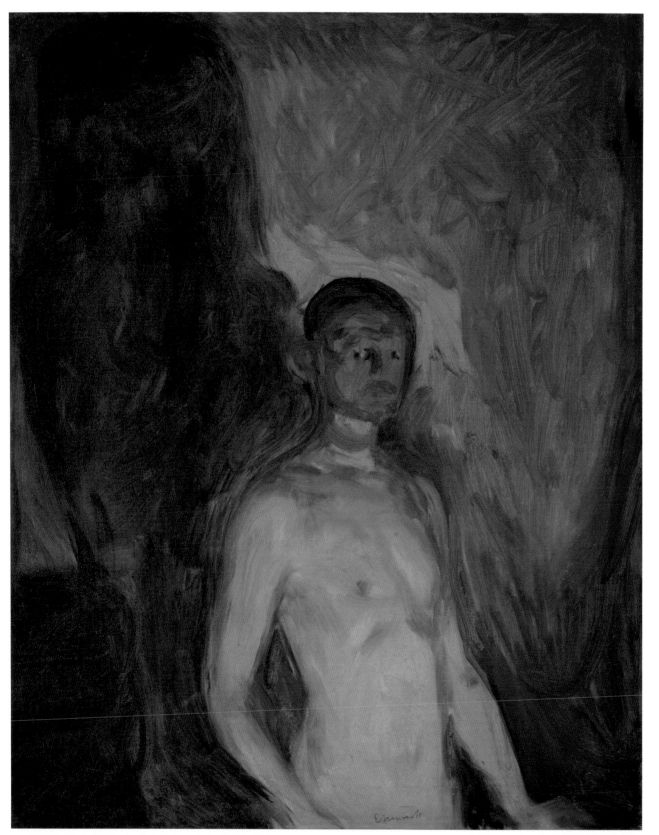

地獄裡的自畫像
1903 年　布面油畫
82cm×65.5cm
奧斯陸挪威國家美術館

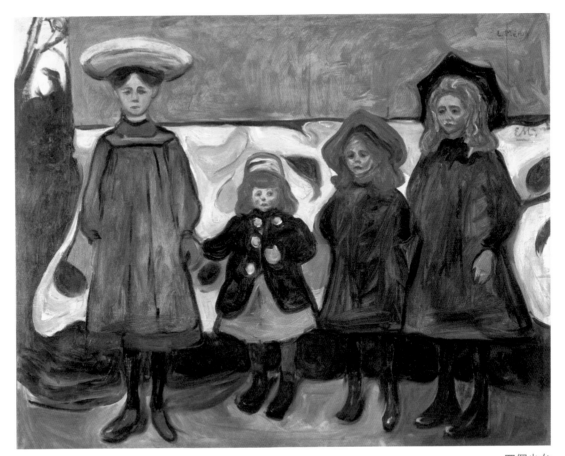

四個少女

1903 年　布面油畫　87cm×111cm　奧斯陸孟克美術館

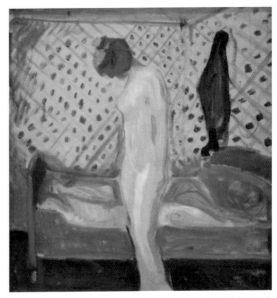

哭泣的女孩

1907 年　布面色粉、油彩　110.5cm×99cm　奧斯陸孟克美術館

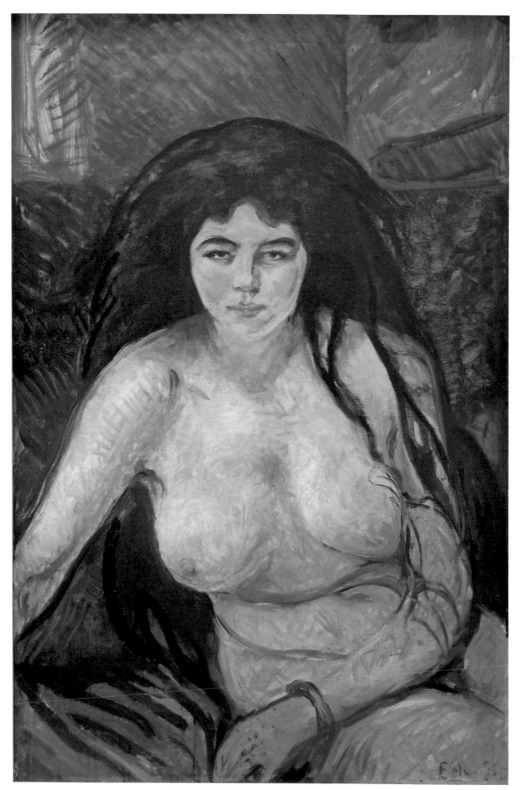

坐著的裸女
1902 年　布面油畫　94.5cm×64.5cm
漢諾威史普倫格爾博物館

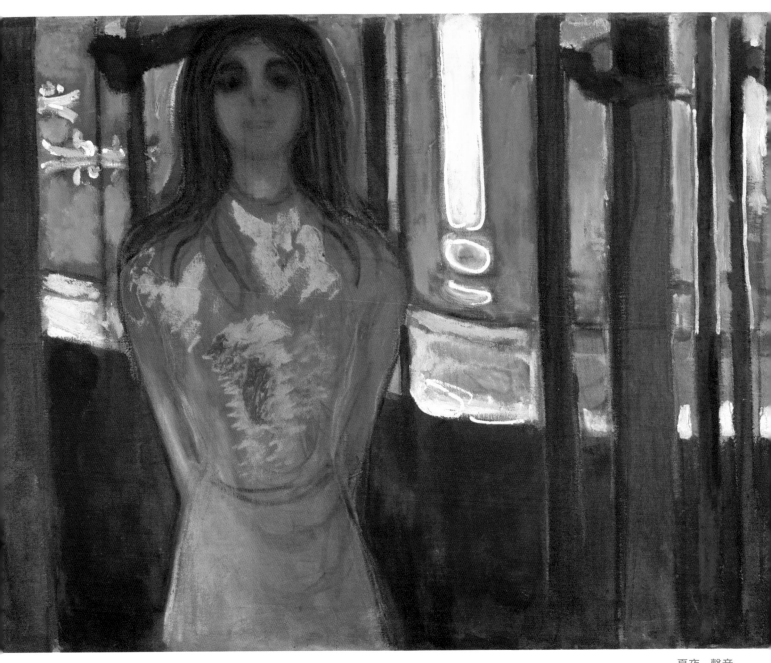

夏夜 - 聲音
1896 年　布面油畫　90cm×119 cm　奧斯陸孟克美術館

橋上女人
1901 年　布面油畫　84cm×129.5cm　漢堡美術館

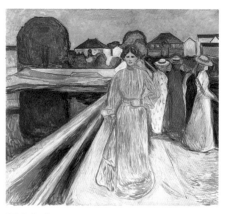

橋上女人
1902 年　布面油畫　184cm×205cm　卑爾根科德博物館

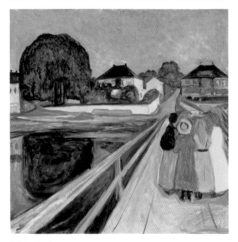

橋上女人
1902 年　布面油畫　102cm×100cm　私人收藏

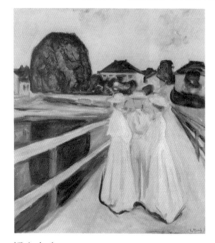

橋上女人
1903 年　布面油畫　90.5cm×80.5cm　私人收藏

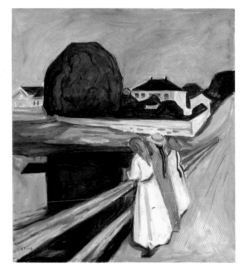

橋上女人
1927 年　布面油畫　100cm×90cm　奧斯陸孟克美術館

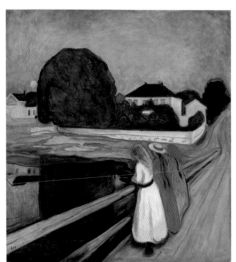

橋上女人
1901 年　布面油畫　136cm×125cm　奧斯陸挪威國家美術館

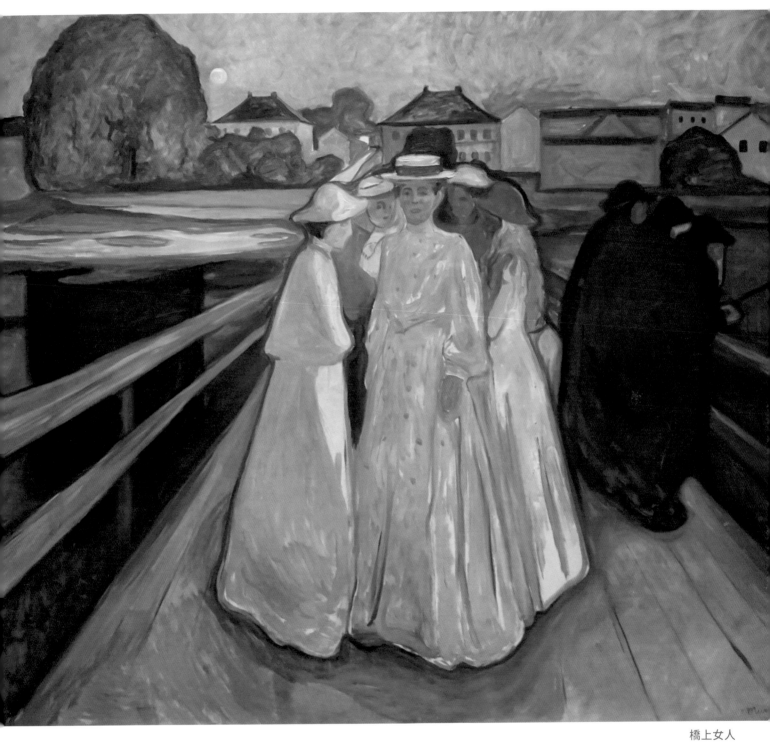

橋上女人

1903 年　布面油畫　203cm×230cm　斯德哥爾摩蒂爾畫廊

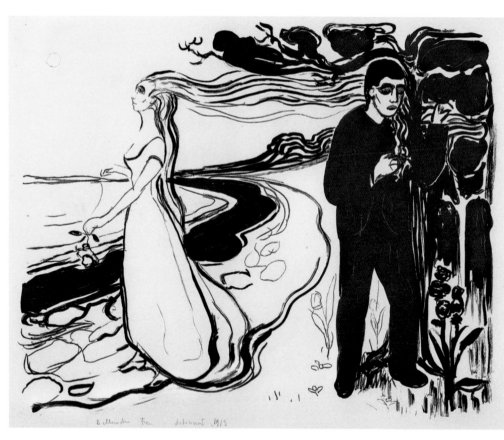

分離
1896 年 石版畫 多地收藏

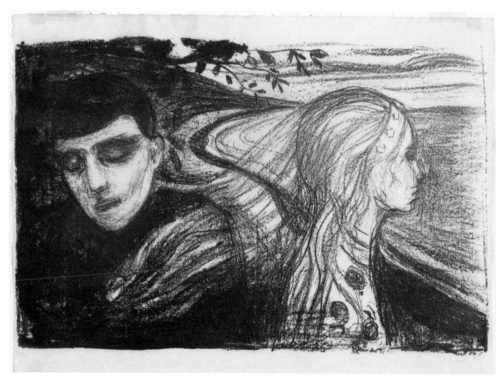

分離
石版畫 多地收藏

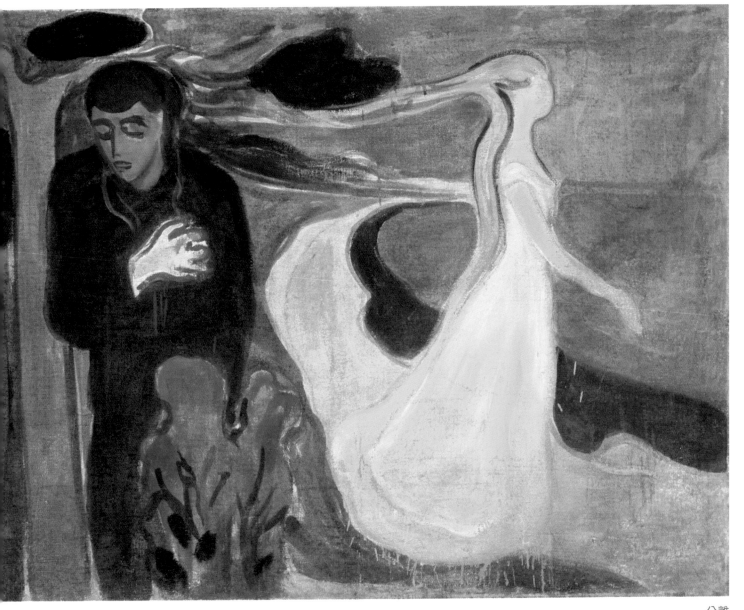

分離
1896 年　布面油畫　96.7cm×127cm　奧斯陸孟克美術館

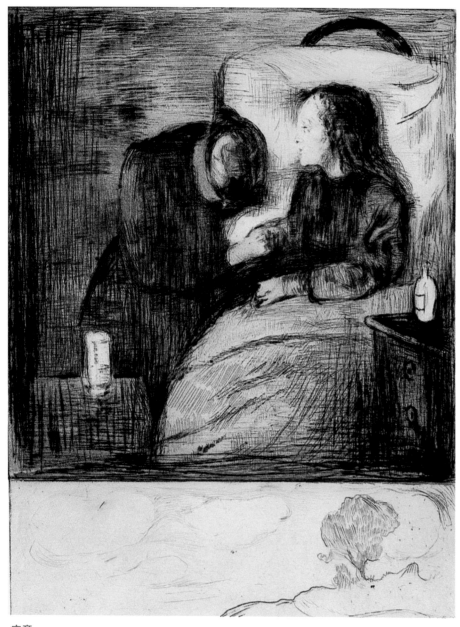

病童
1894 年　石版畫　36.1cm×26.9cm　多地收藏（漢堡美術館）

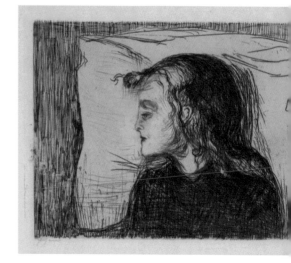

病童
石版畫　多地收藏

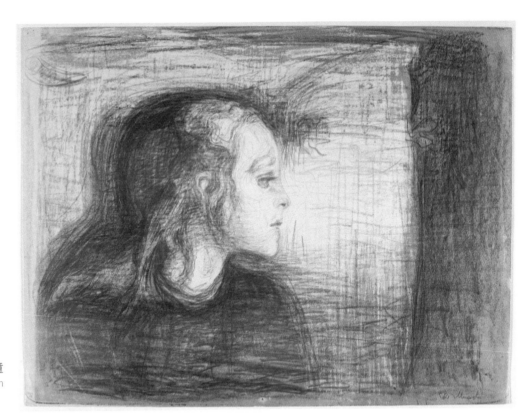

病童
1896 年　石版畫　42.1cm×56.5cm
多地收藏（不萊梅藝術館）

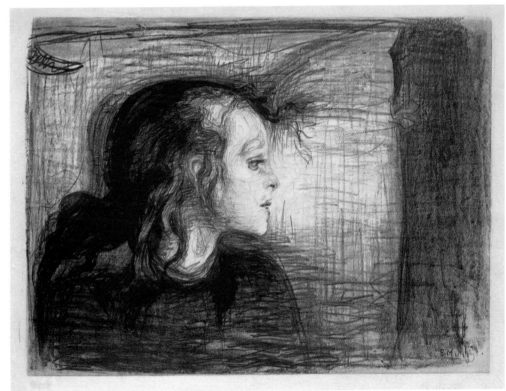

病童
1896 年　石版畫　35.5cm×54cm
多地收藏（維也納利奧波德博物館）

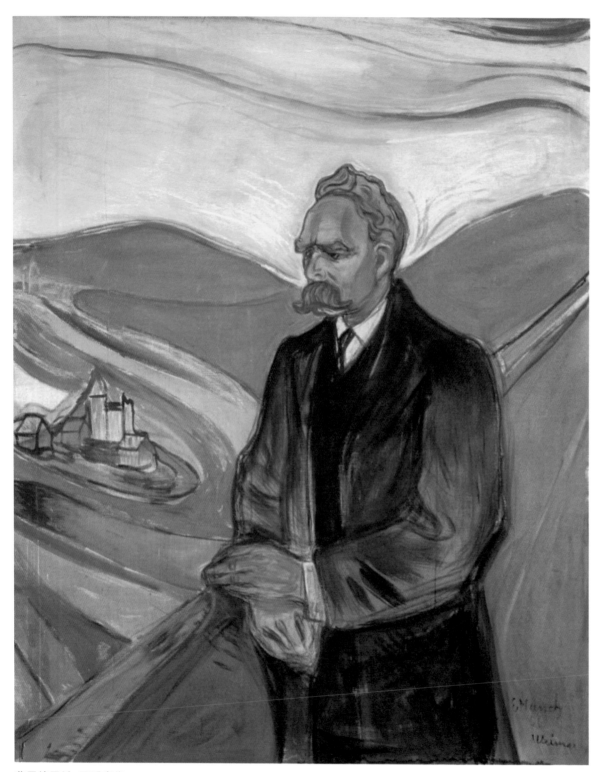

弗里德里希·尼采畫像
1906 年 布面油畫 201cm×160cm 斯德哥爾摩蒂爾畫廊

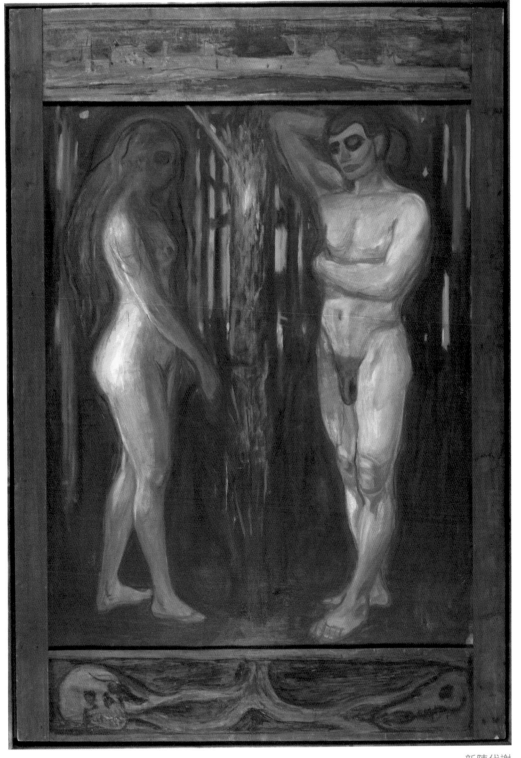

新陳代謝
1898—1899 年　布面油畫　172cm×142 cm　奧斯陸孟克美術館

拿畫刷的自畫像
1904 年　布面油畫　197cm×91.5cm
奧斯陸孟克美術館

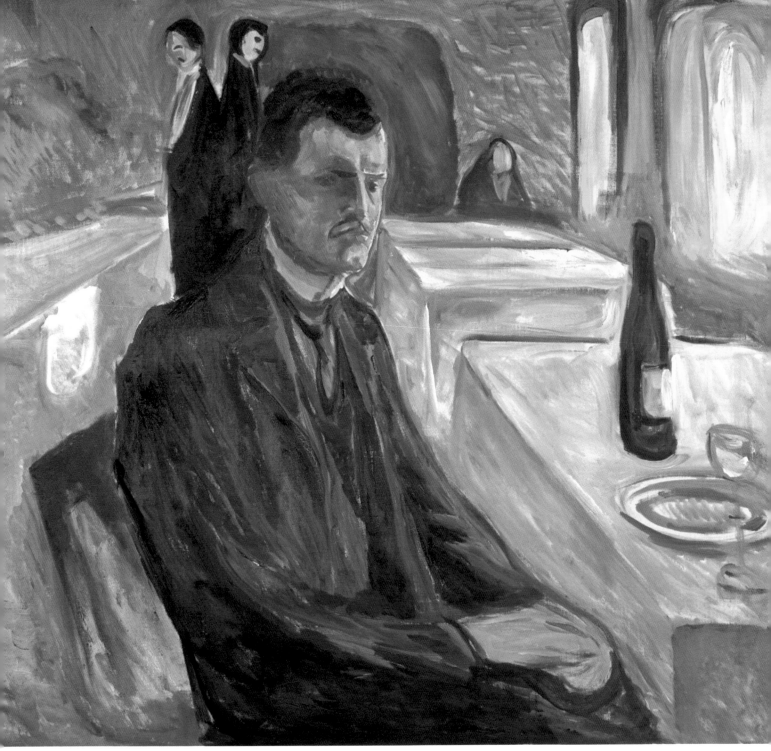

有酒瓶的自畫像

1906 年　布面油畫　110.5cm×120.5 cm　奧斯陸孟克美術館

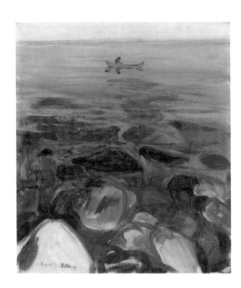

泛舟大海
1904 年　布面油畫　50cm×43.7cm　私人收藏

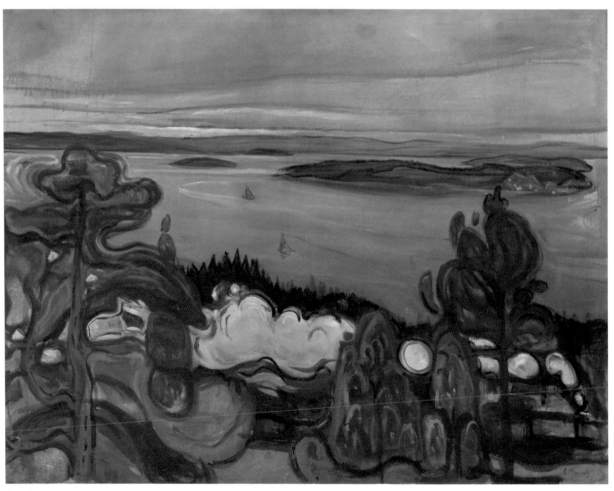

火車煙
1900 年　布面油畫　84.5cm×109 cm　奧斯陸孟克美術館

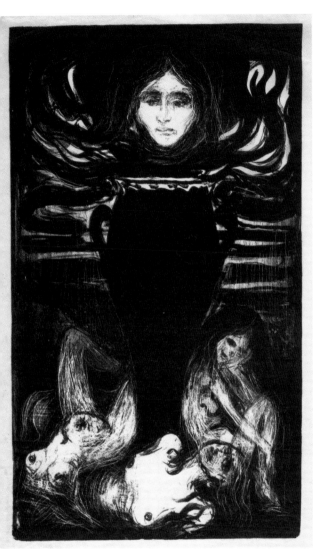

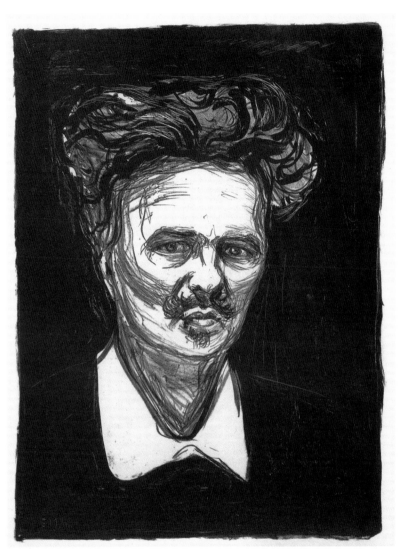

骨灰
1896 年　石版畫　46cm×26.5cm　多地收藏

奧古斯特·史特林堡肖像
1896 年　石版畫　60cm×46cm　多地收藏（奧斯陸孟克美術館）

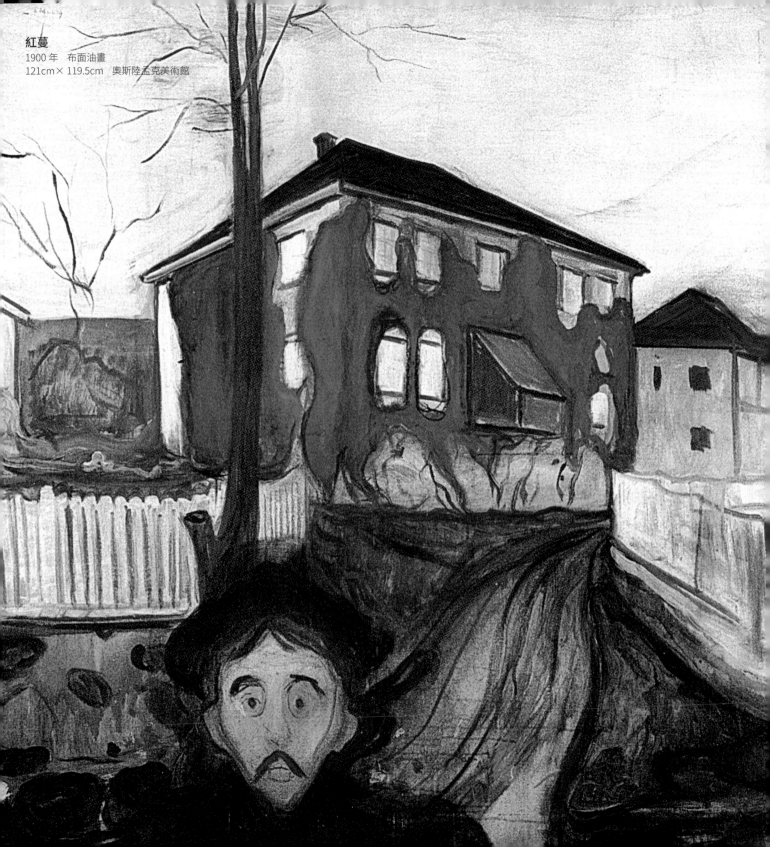

紅蔓
1900 年　布面油畫
121cm×119.5cm　奧斯陸孟克美術館

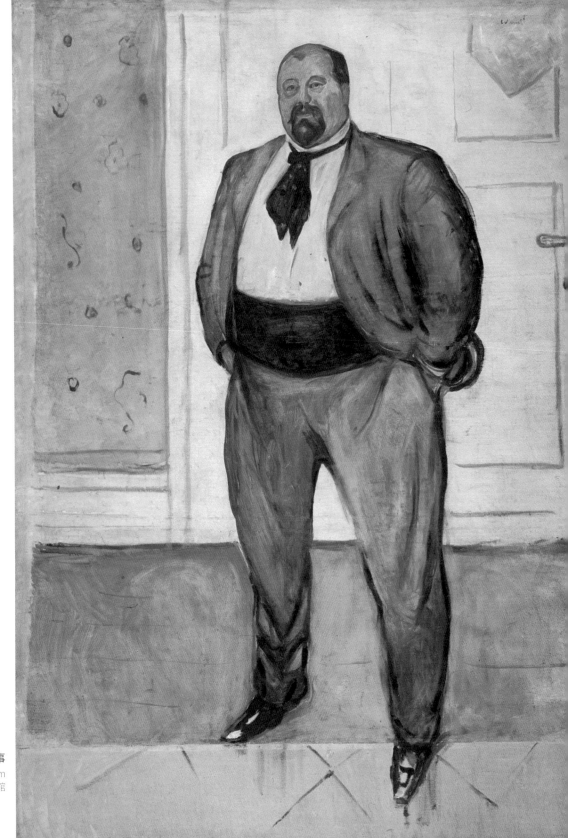

領事
1901 年　布面油畫　215cm×147 cm
奧斯陸孟克美術館

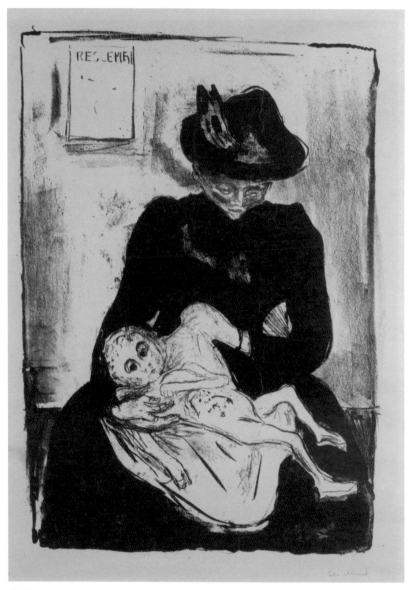

遺傳
石版畫　多地收藏

遺傳
1897－1899 年　布面油畫　141 cm×120 cm
奧斯陸孟克美術館

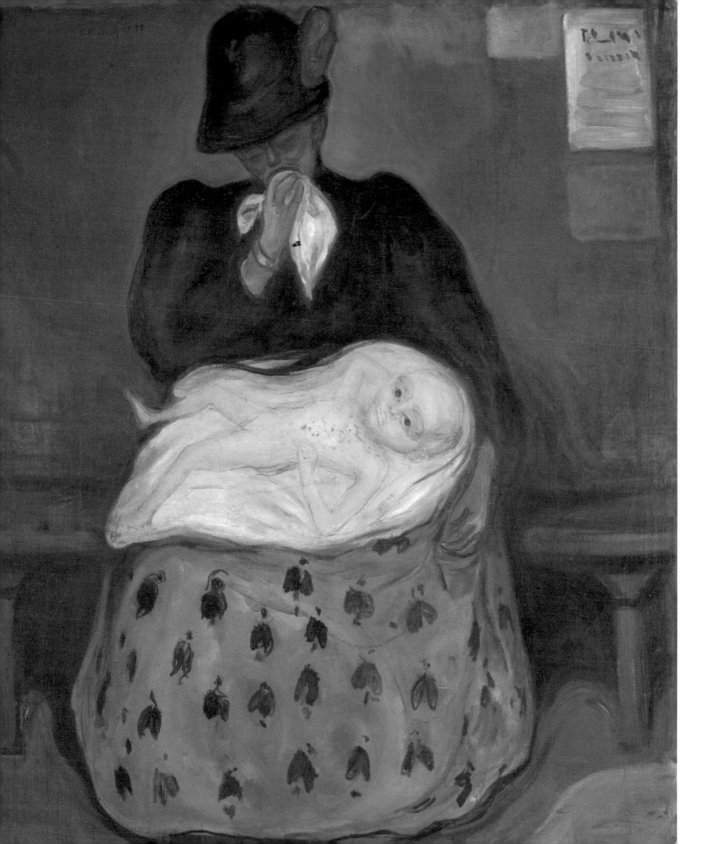

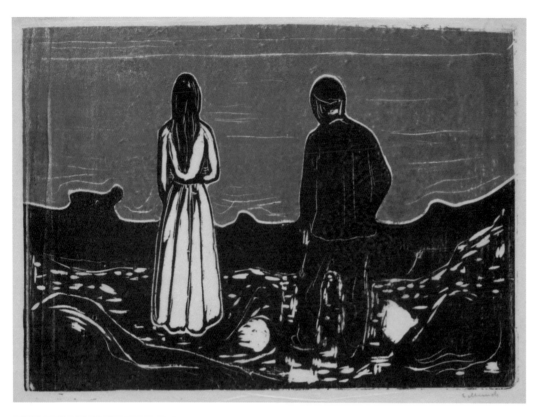

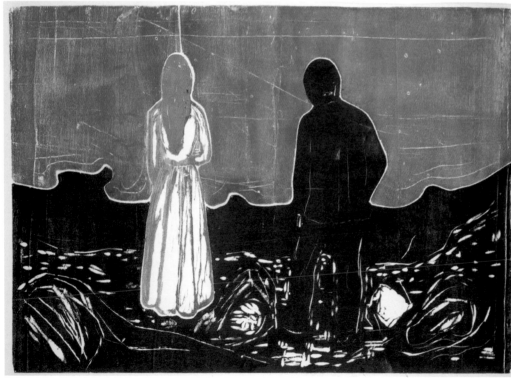

孤獨的人
木版畫　多地收藏

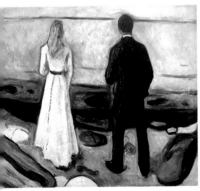

孤獨的人
1905 年　布面油畫
80cm×110cm　私人收藏

孤獨的人
1906—1907 年　布面油畫
89.5cm×159.5cm　德國弗柯望博物館

孤獨的人
1935 年　布面油畫
90.5cm×130cm　奧斯陸孟克美術館

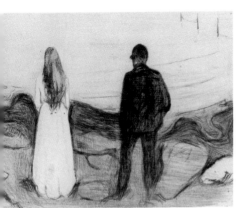

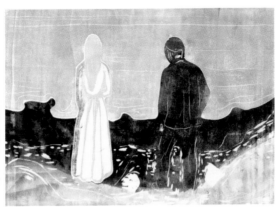

孤獨的人
石版畫　多地收藏

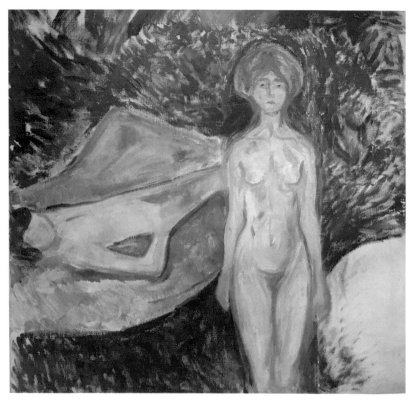

馬拉之死
1906—1907 年　布面油畫　70cm×76cm　奧斯陸孟克美術館

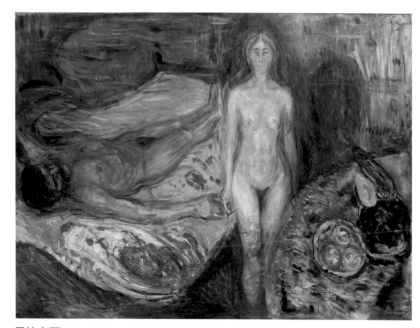

馬拉之死
1907 年　布面油畫　150cm×200cm　奧斯陸孟克美術館

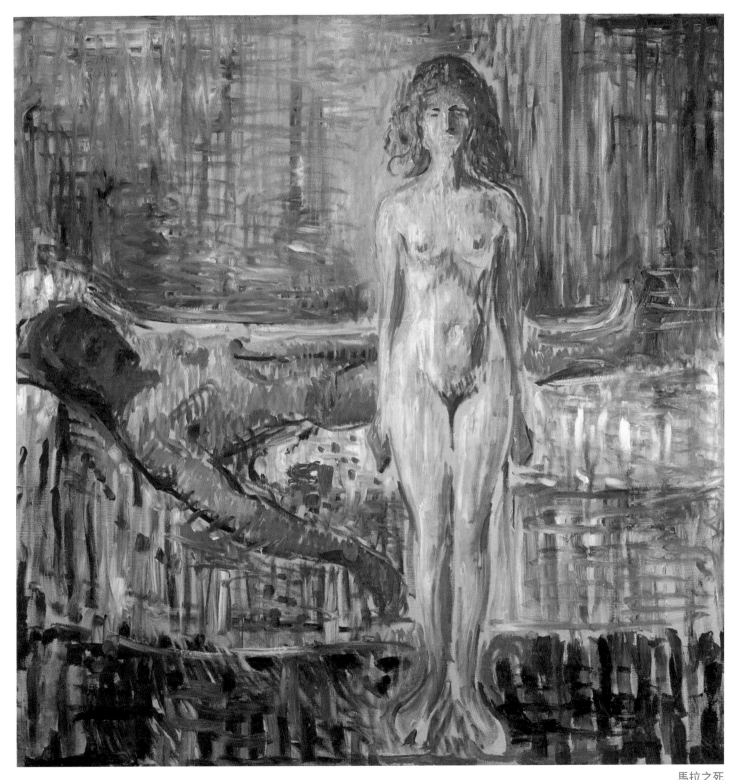

馬拉之死
1907 年　布面油畫　153cm×149cm　奧斯陸孟克美術館

伍 / 我將在花叢中得到永恆

1909年，孟克回到挪威。他的作品更多地表現出他對大自然的興趣，其藝術風格和以前大不相同，變得更明亮和鮮豔，減少了悲觀的成分。這就是美術史學家們所稱的孟克的**「第二時期」**。在這個時期的作品中，孟克內心的痛苦和焦慮已經被釋放得無影無蹤了。 他的創作開始從內心世界轉向外部自然。同時，他也獲得了前所未有的承認和讚譽。

1909年5月，孟克受邀爲新落成的奧斯陸大學的節日廳做裝飾壁畫。直到1916年9月，這組作品幾經周折才得以完成。壁畫由3幅長卷組成，分別是《太陽》、《歷史》、《祖國》，**構成了「生命」系列組畫的終結部分**。從中可以看出，「生命」系列已經由之前反映死亡、恐懼等題材的表現主義風格轉變爲表現永恆的生命力和人類對科學的探索的現實主義風格。從早期描繪人類的幸福和苦難到晚期表現人性的偉大與不朽，孟克重新認識了自然的活力與生命的永恆。

摘蘋果的女孩
1915 年 石版畫 54.3cm× 49.5cm 多地收藏（芝加哥藝術博物館）

作為表現主義的先行者，孟克在焦慮不安的生命狀態下將創作的主題與自己的感情緊密地聯繫起來，由此開闢了象徵表現的先鋒之路。對於觀者來說，他的藝術是反常的；但對於孟克來說，那是他的世界，是他內心感受和精神狀態的眞實寫照。

1940年4月9日，德國納粹軍隊攻佔挪威14天後，孟克留下遺書：「這個房屋和全部作品，捐贈給奧斯陸市。」**1944年1月23日，孟克於奧斯陸附近的艾可利與世長辭。**1963年，奧斯陸市建立的孟克美術館正式開放，館中收藏有孟克的上千件作品、書稿、照片等物品。這些豐富的藝術收藏，是孟克留給世界的藝術瑰寶。

孟克的藝術含有**濃郁的悲劇色彩**，他帶著神經質般的懷疑和焦慮來到這個世界，坦率地面對生命的苦難。他所表現的死亡、憂鬱和孤獨，無情地揭示出自己和同時代人隱蔽而又扭曲的心靈。他將人類的美與醜、痛苦與歡樂盡情傾訴在繪畫中。藝術史家稱孟克為**「世紀末」的藝術家**，因為他的作品反映了歐洲整整一代人的精神面貌。

他被後世稱為**表現主義繪畫創始人、現代藝術的先驅**。連畢卡索、馬蒂斯都要從他的作品中吸取養料，他對德國、北歐以及法國的藝術家產生了深遠的影響。其藝術作品中的精神釋放與主觀表現，使得之後的野獸派、表現主義都無法繞開他所走過的路而抵達彼岸。

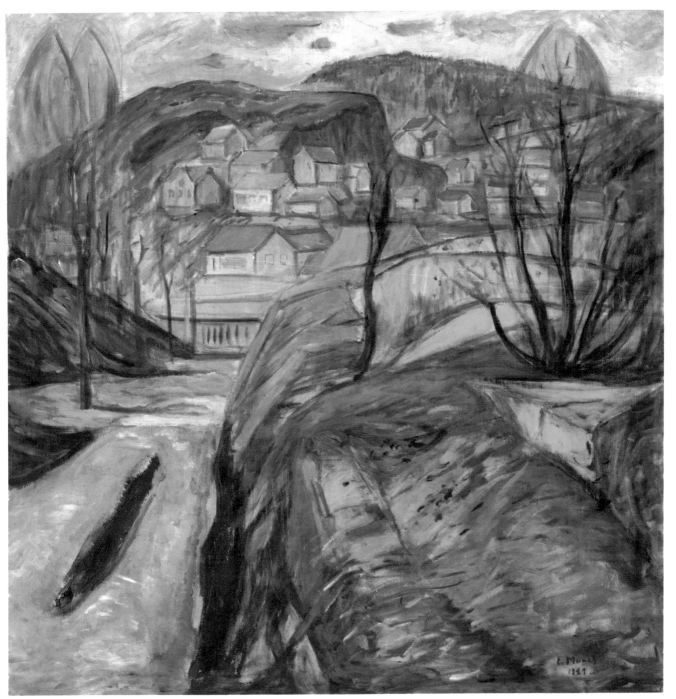

春天的克拉格勒

1929 年　板上油畫　55cm×45.3 cm　哈佛大學福格藝術博物館

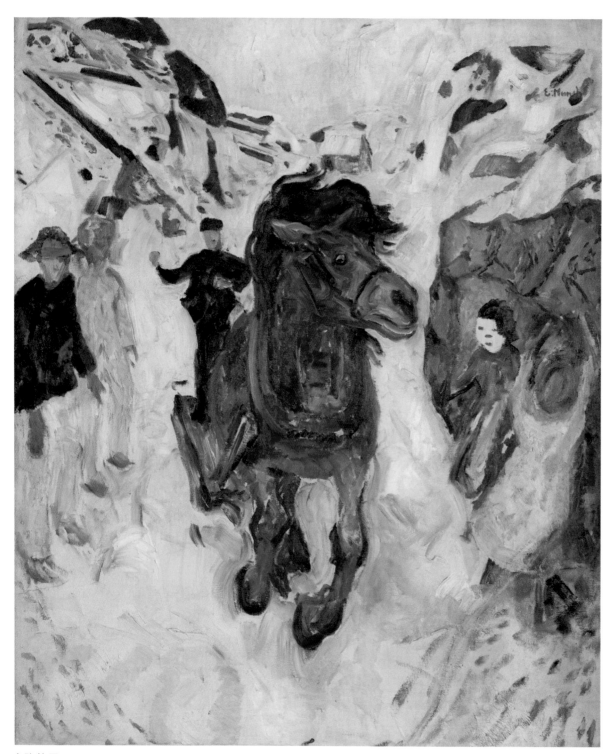

奔跑的馬
1910—1912 年　布面油畫　148cm×119.5 cm　奧斯陸孟克美術館

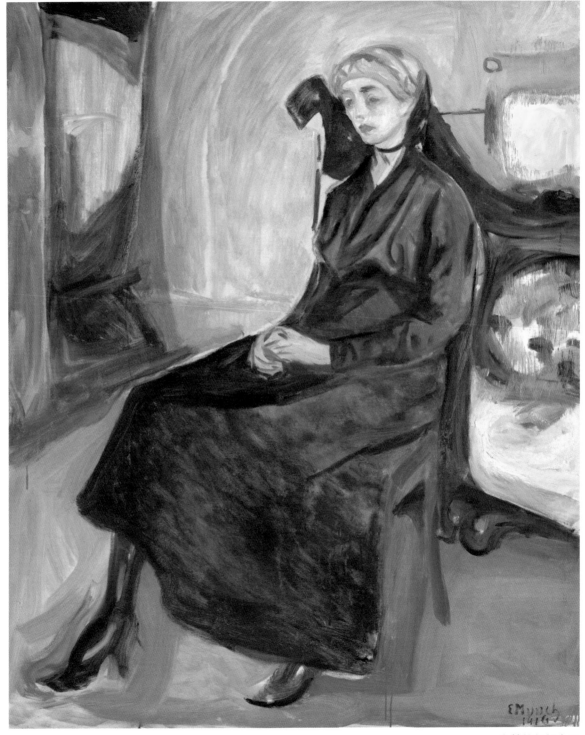

坐著的年輕女子
1916 年　布面油畫　136cm×110cm　私人收藏

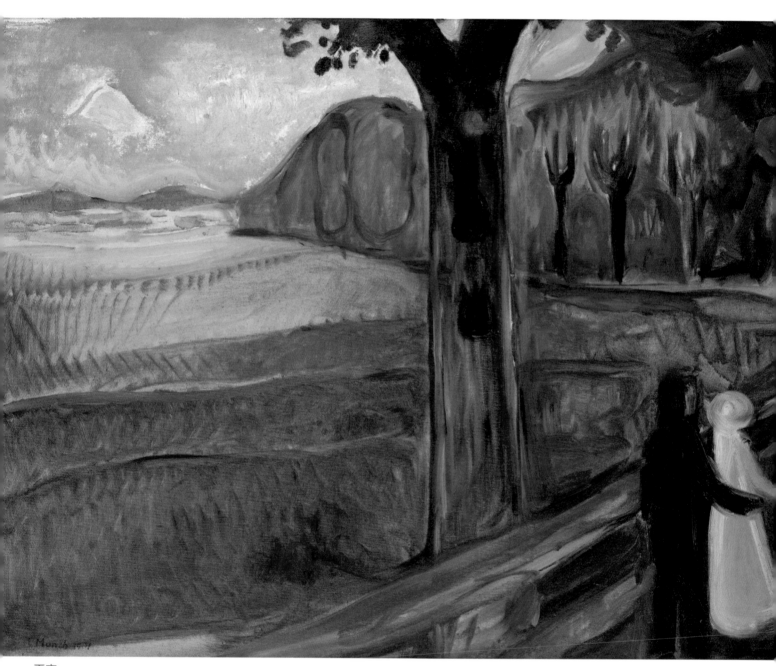

夏夜
1917 年　布面油畫　74.3cm × 98.6cm　私人收藏

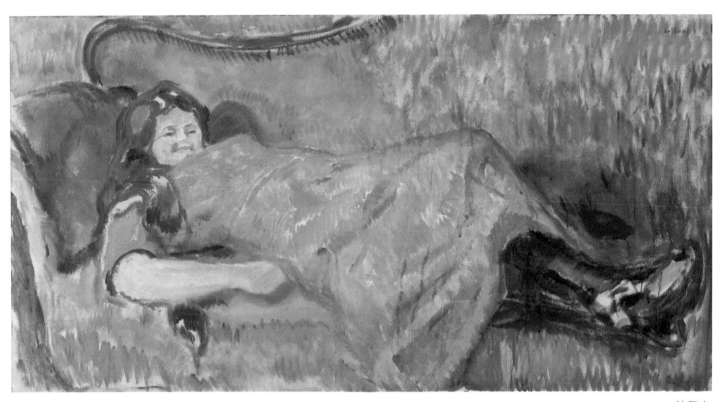

沙發上

1913 年　布面油畫　80cm×150 cm　奧斯陸孟克美術館

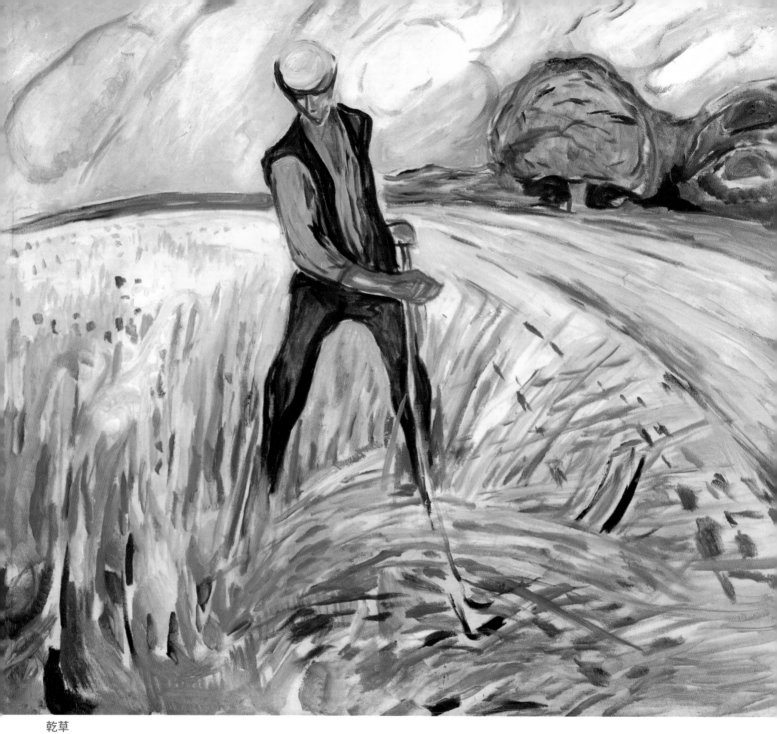

乾草
1917 年　布面油畫　130cm×150 cm　奧斯陸孟克美術館

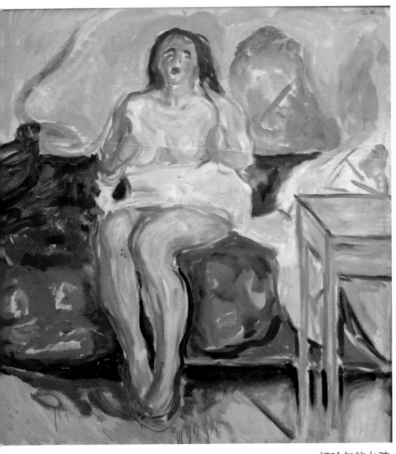

打哈欠的女孩
1913 年　布面油畫　110cm x 100cm　私人收藏

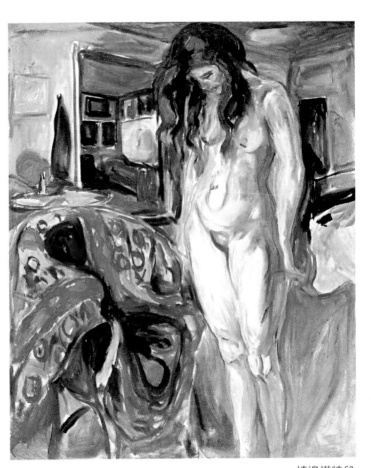

椅邊模特兒
1919—1921 年　布面油畫　122.5cm×100 cm　奧斯陸孟克美術館

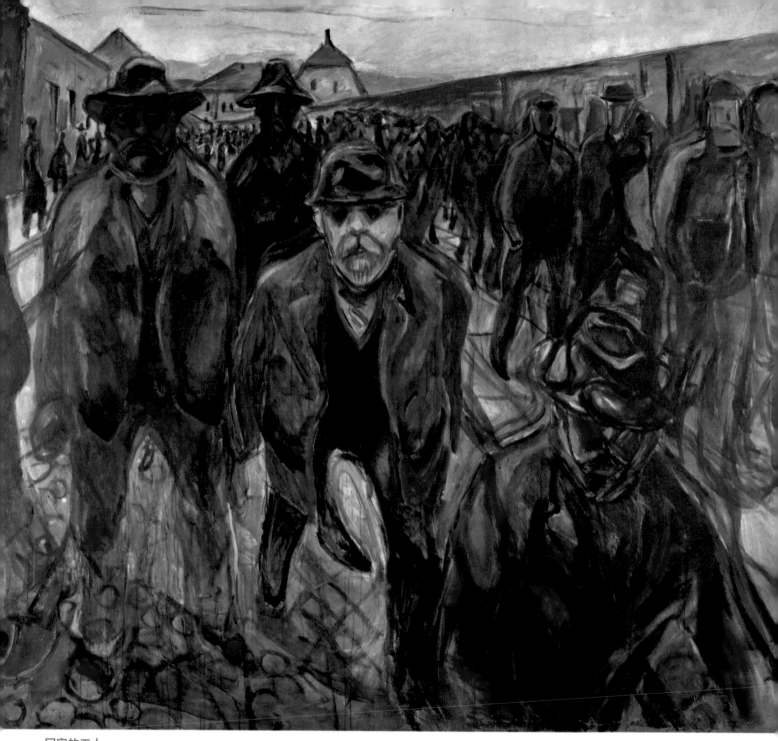

回家的工人
1913—1914 年　布面油畫　201cm×227cm　奧斯陸孟克美術館

黄色的原木
1911—1912 年　布面油畫　131cm×160cm　奧斯陸孟克美術館

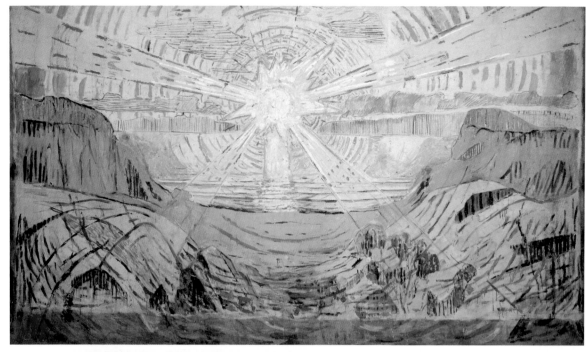

太陽
1910—1913 年
布面油畫
162cm×205cm
奧斯陸孟克美術館

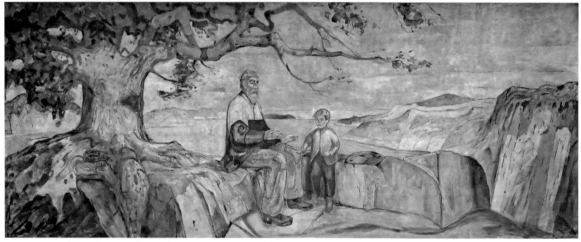

歷史
1911—1916 年
布面油畫
450cm×1163cm
奧斯陸大學

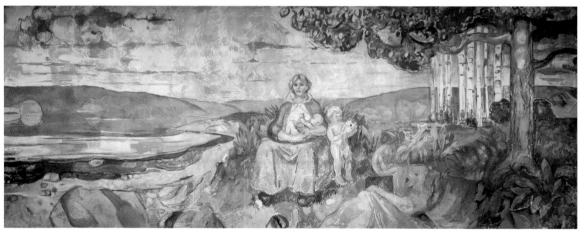

祖國
1911—1916 年
布面油畫
455cm×1160cm
奧斯陸大學

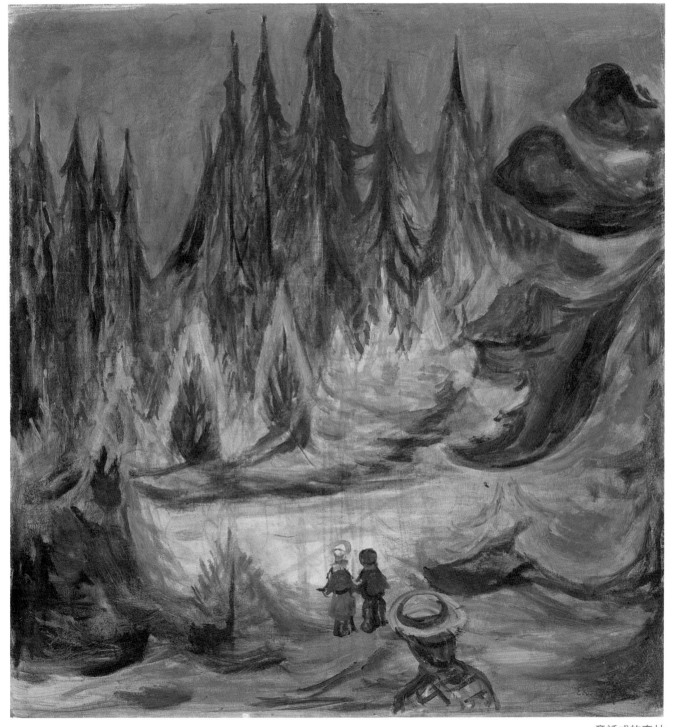

童話式的森林

1927—1929 年　布面油畫　85.5cm×80cm　私人收藏

水彩？水粉？色粉？傻傻分不清楚

為什麼藝術家都喜歡畫油畫？

哪種是最難畫的，難在哪裡？

不同的顏料，各有什麼特色？

延伸閱讀·更多精彩

名畫盜竊案

哪幅名畫曾多次被盜？

竊走《蒙娜麗莎》的人最後受到了什麼懲罰？

巴黎現代博物館丟失的 5 幅名畫到底在哪？

延伸閱讀·更多精彩

那些以藝術家和藝術品為題材的電影

看藝術家傳記電影是否有助於我們理解藝術？

哪些名畫在電影中露過臉？

延伸閱讀·更多精彩

藝術品的周邊

除了「朕知道了」，你還見過哪些藝術品周邊？

喵星人這是要佔領藝術圈了嗎？

把名畫披在身上，是什麼樣的感覺？

延伸閱讀·更多精彩

關於巴黎畫派的二三事

巴黎畫派真的存在過嗎？

在那個動盪且充滿激情的年代，蒙帕納斯地區住著哪些藝術家？

什麼樣的女神才能讓藝術家著迷？

延伸閱讀·更多精彩

emoji 在網絡上的應用

為什麼 emoji 在人們社交生活中這麼重要，它有什麼獨特的魅力？

來自名畫的 emoji，你都認識嗎？

emoji 能否當密碼使用？

延伸閱讀·更多精彩

延伸閱讀·更多精彩

藝術家的「自拍照」

沒有照相機的時代，畫家自帶高級自拍技能。

為什麼藝術家喜歡畫自畫像，是圖方便還是自戀？

誰才是自畫像之王，杜勒、林布蘭、還是席勒？

延伸閱讀·更多精彩

男性畫家筆下的女性形象

擅長畫女性的藝術家，有哪些？

隨著時代的變遷，女性在藝術創作中擔當的角色有什麼變化？

大師筆下的女性，在不同時代被賦予什麼樣的意義？

延伸閱讀·更多精彩

一座「鐵粉」成就的博物館

利奧波德博物館在哪裡，它有什麼特別之處？

席勒為何被遺忘，又被誰重發現？

如何理智對待有歷史遺留問題的藝術品？

延伸閱讀·更多精彩

藝術家和疾病

梵谷熱愛黃色，居然是藥物影響的結果？

那要命的偏頭痛，到底是福還是禍？

孟克的「恐婚症」，源自他的不幸童年？

延伸閱讀·更多精彩

贊助人是一種什麼樣的身分？

藝術史上的傑作有哪些是訂製品？

贊助人是否會影響藝術家的創作？

在這個時代，最簡便贊助藝術的方式是什麼？

延伸閱讀·更多精彩

這麼多席勒，哪個是哪個？

叫什麼名容易火，是巧合還是運氣？

哪個席勒在中國最有人氣？

哪個培根最有人緣？

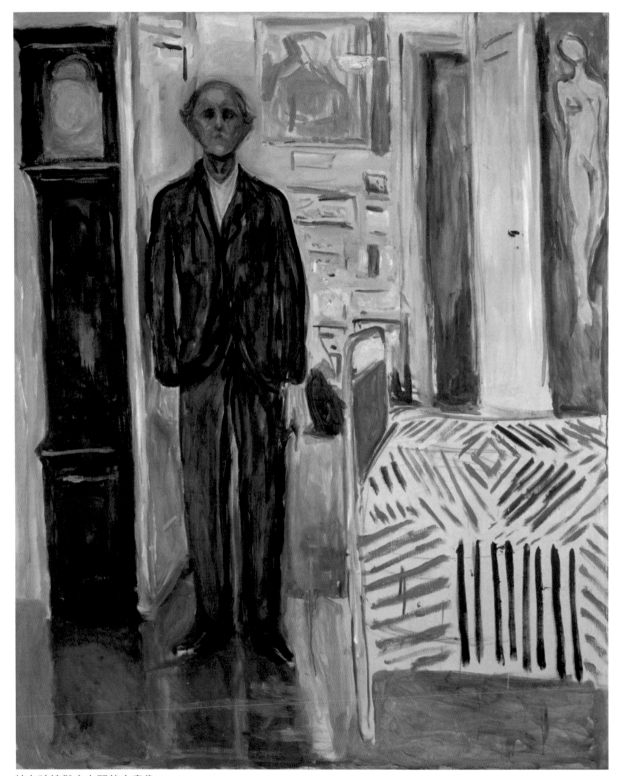

站在時鐘與床之間的自畫像
1940—1942 年　布面油畫　149.5cm×120.5cm　奧斯陸孟克美術館

你見過這樣的濾鏡嗎？

如果不是這本畫冊如此精心排列孟克的作品，我們可能都不會注意到這個事實，原來這老哥簡直就是Instagram的老祖宗啊！

爲啥？濾鏡啊！到處都是濾鏡啊！到處都是風格各異的濾鏡啊！無論是《病童》還是《吶喊》，無論是《窗前的吻》、還是《憂鬱》，全都出現了不同色調不同光影的各種版本。其中，我們可以輕易提煉出起碼五款熱門濾鏡：「孟克徹底絕望」、「孟克異常恐慌」、「孟克人生慘淡」、「孟克無法自拔」和「孟克迴光返照」。哈哈哈，全都是暗黑系！

不僅要看畫，也要畫畫，理論實踐相結合，小兒子Steve正準備練習用蠟筆畫雲彩，我乾脆教他把這些濾鏡都用上，不過天吶，這會不會給他造成人生陰影啊？

航班管家創始人　連長

TITLE

看畫　孟克

STAFF

出版	瑞昇文化事業股份有限公司
編著	尹琳琳　趙清青

創辦人 / 董事長	駱東墻
CEO / 行銷	陳冠偉
總編輯	郭湘齡
文字編輯	張聿雯　徐承義
美術編輯	謝彥如
國際版權	駱念德　張聿雯

排版	謝彥如
製版	明宏彩色照相製版有限公司
印刷	龍岡數位文化股份有限公司

法律顧問	立勤國際法律事務所　黃沛聲律師
戶名	瑞昇文化事業股份有限公司
劃撥帳號	19598343
地址	新北市中和區景平路464巷2弄1-4號
電話	(02)2945-3191
傳真	(02)2945-3190
網址	www.rising-books.com.tw
Mail	deepblue@rising-books.com.tw

初版日期	2024年2月
定價	400元

國家圖書館出版品預行編目資料

看畫：孟克 / 尹琳琳, 趙清青編著. -- 初版.
-- 新北市：瑞昇文化事業股份有限公司,
2024.02
　120面；　22x22.5公分
ISBN 978-986-401-703-4(平裝)
1.CST: 孟克(Munch, Edvard, 1863-1944)
2.CST: 繪畫 3.CST: 畫冊 4.CST: 傳記
5.CST: 挪威

940.99474　　　　　　　　113000876

看畫

孟克
EDVARD MUNCH

看畫

看畫

孟克 EDVARD MUNCH

生活中不能沒有藝術。
有了它，
我們的旅途
就多了一份藝術氣息，
每一程都與美好相伴。

莫內
CLAUDE MONET

看畫

梵谷
VINCENT VAN GOGH

看畫

克林姆
GUSTAV KLIMT

看畫

埃貢・席勒
EGON SCHIELE

看畫

莫迪利亞尼
AMEDEO MODIGLIANI

看畫

瑞昇文化

ISBN 978-986-401-703-4
00400

9 789864 017034

SF018　　　NT$400